威爾第歌劇遊唱詩人
導賞與翻譯

VERDI: IL TROVATORE

作　曲　　威爾第
劇　本　　卡馬拉諾 和 巴達雷
導賞／翻譯　連純慧

威爾第是我們這個時代的太陽

　　　　　　詩人 博伊托

目錄

這是一本怎樣的歌劇導聆書？

自 2013 年創辦音樂沙龍以來，講述義大利歌劇一直是沙龍極為重
視的曲目類型，這一方面緣於我個人對義大利文化及語言的偏好；一
方面源自許多樂友對歌劇藝術心生嚮往，卻不得其門而入的遺憾。基
於這樣的原因，這些年我從熱情出發、勤懇耕耘，期許藉清晰的講解
和詮釋，將深廣的歌樂知識與相關之歷史典故播撒至愛樂心田，並靜
候有朝一日開出花樹，讓歌之美好在生命旅途裡搖曳生姿！而這本歌
劇導聆書的寫作和出版，就是播種過程裡的重要環節。

其實，書市上並不乏介紹或翻譯歌劇的書籍，但是目前，我們幾
乎不可能覓得一本**兼具讀小說的樂趣，又備有工具書功能的義大利歌
劇導聆書**。在這本書中，我不僅傾注自己音樂和語言的雙專業，把威
爾第聯袂劇本作家卡馬拉諾中年之盛的鉅著《遊唱詩人》以優美細緻的
中文逐句譯出，更在每個橋段前後，甚至前中後都詳盡撰寫導聆文字，
無縫銜接劇情轉折、史實隱喻、聆聽重點、樂器提示……等，讓欲尋
訪歌劇秘境的愛樂人能夠依書中指引按圖索驥，抵達對一齣歌劇擁有
相當程度瞭解的境地。換句話說，這雖然不是一本學術研究的論文，
內容卻汲自我多年鑽研歌劇的扎實涵養，而且這些堅硬知識透過故事
性的書寫軟化，閱讀起來變的有意思許多！

　　此外，如果一邊閱讀一邊聆聽錄音，便不難察覺我翻譯歌劇的獨到譯法。所謂「言語之後是散文、散文之後是詩、詩之後是樂。」這四個層次在藝術的凝鍊度上有很大差別。所以，為了讓中文譯詞的詩性充足，堪與樂律匹配，**我的翻譯刻意著重以下幾點：**

　　首先，我是完全根據總譜進行翻譯工程，所以作曲家威爾第的音樂譜寫在什麼音高，我中文聲韻上的選字也會盡量靠近該音高；**再者**，劇本作家卡馬拉諾的義大利文唱詞用了幾個音節，我的中文用字就盡量用幾個字，並且，當相同的義大利文唱詞在同一段落反覆出現時，我也會根據音樂表情所塑造言語語氣之不同而選用「相同意思」卻「不同字詞」的中文翻譯，強化文學推堆層次的意境；**第三**，卡馬拉諾在歌劇裡寫詩，我的譯文就寫詩，卡馬拉諾押韻，我也盡可能押韻。因為欣賞者雖然是眼睛看字、耳朵聆樂，可是根據腦科學，人的眼睛讀到文字進入腦海理解的過程裡，會有隱隱暗讀暗念的瞬間，倘若這個隱隱暗讀暗念的瞬間緊鄰耳朵聽見的聲響，「心領神會」就能一次到位、一拍即合！閱讀或聆聽起來都格外流暢舒服！**此外**，除了以上三點，我也配合歌劇角色的形貌讓他們講唱不同類型的中文，務使人物性格脫穎而出，給人深刻印象！結論就是，**在這本書裡，我不只翻譯語言，更同時翻譯音樂和戲劇，力圖將歌劇藝術的繁複，整體又立體的呈現出來。**

　　現在，就請跟隨本書的使用建議，趕赴《遊唱詩人》迷媚的世界吧！

要如何使用這本書來欣賞歌劇？

　　歌劇如同平時常見的話劇，會替故事的不同場景分幕。不過要特別留意的是，《遊唱詩人》是用義大利文的 Parte「部分」來分幕，不是用 Atto「幕」來分幕，但無論是用 Parte 或 Atto，意義都相同，都是「分幕」。這齣歌劇共有四個部分，每個部分再對分為兩場，總共八場。

　　誠如先前所言，我在這部歌劇每一場的前後，甚至前中後都撰寫了詳盡的導聆文字，因此閱讀時會發現，有一些場景被切割為 3 到 4 個區塊解說，目的是希望讀者能對劇情的幽微瞭解通透，而非停駐於大概如此的淺嚐輒止。所以，建議**第一次閱讀**時「順讀不跳讀」，一方面享受故事流動的趣味，一方面體會情節延展的細節，為通往真切品聆歌劇的路途，預備優雅的起跑。

　　接著，**第二次閱讀**，請隨著後方推薦的 CD 聆聽，在第一次文字印象的基礎上，試圖感受音樂賦予文字的聲情。本書中，較易使人迷失的反覆繞唱處都有標記繞唱的次數，不怕聽得一頭霧水；多聲部疊唱處也用括弧括起，力求聽覺上的清晰。至於版本，我推薦 1956 年指揮家卡拉揚、歌劇女神卡拉絲、義大利次女高音巴比耶利、男高音史帝法諾、男中音帕內雷在米蘭斯卡拉歌劇院的錄音。雖然，近年歌唱界後起之秀《遊唱詩人》的新興錄製多如繁星，但「藝術性」、「歷史性」、

「標準性」三者兼具者，唯 1956 年這套經典莫屬。卡拉揚和卡拉絲之實力世人有耳共聞，不需錦上添花，而其他幾位歌唱家也是歌劇黃金時代的翹楚，他們聯袂合作的精彩跨越時空疆界，高歌的熱力更直透紙背，是搭配這本好書的最佳拍檔！

　　除了 CD 之外，讀者亦可藉由近來流行的音樂平台[1] 訂閱方式聆聽歌曲，使用音樂平台的好處是只要知道專輯資訊，用手機或電腦上網後即可聆聽歌曲。在下頁，我們會提供推薦 CD 在目前主流音樂平台的 QR Code，方便讀者訂閱品聆。

　　此外，在第 26 頁**「CD 曲目與頁數對照」**處所列的每首歌曲，都能在與之對應的頁數尋得完整的歌詞翻譯，是**方便聆聽與閱讀的檢索工具。倘若有需要加強或特別喜愛的歌曲，可以直接在第 26 頁查詢，當作曲目字典使用**。在翻譯內文中，如遇到耳機圖案，就是提示讀者這行唱詞是 CD 某一首歌曲的開頭；例如 🎧**CD 1-2** 就是第一張 CD 的第 2 首歌曲。若是遇到耳機圖案後面帶有括號，括號裡面的數字就是音樂平台上該歌曲的序號；例如 🎧 **CD 2-1 (30)**，括號裡面的數字就是音樂平台上的第 30 首歌。

　　第三次閱讀時，建議直接觀賞歌劇演出的錄影，將前兩次對歌

1　音樂平台有 Apple Music 及 Youtube Music，安裝 App 後可免費試用，試用期過後則需付款訂閱。在試用期或是訂閱期間內，平台上的歌曲皆可無限暢聽，本書推薦的 CD 曲目也涵蓋在內。

劇的認知直接運用在劇場情境中，書本則擺放手邊，遇到不確定處就隨手翻閱。關於這一個聆賞步驟的錄影，我推薦 2011 年義大利指揮家阿米里亞托和蘇格蘭金牌戲劇製作麥克維卡爵士帶領美國女高音拉德瓦諾夫斯基、阿根廷男高音阿瓦列茲……等歌唱家們在紐約大都會歌劇院的現場演繹。這場演出在紐約大都會歌劇院的〝Met Opera On Demand〞提供訂閱，相關資訊請使用電腦上短網址 https://pse.is/RD6MD 查閱。亦可使用手機或平板下載〝Met Opera On Demand〞APP，註冊後搜尋〝IL TROVATORE〞並選擇 2011 年 4 月 30 日的演出即可賞劇，新註冊者享有 7 天的免費試用期。

　　最後，歌劇是流動的藝術、是時間的藝術，期盼按照以上閱聽階段逐步通熟《遊唱詩人》的愛樂者，某日因緣俱足坐在真正的歌劇院裡聆賞此劇時，會頓覺心滿意足、泰然自若！

　　以下 3 個 QR Code 為本文推薦 1956 年《遊唱詩人》版本之連結，分別為實體 CD 及網路平台，方便讀者購買訂閱。

實體 CD　　　　　　Apple Music　　　　　　Youtube Music

豔陽下的阿波羅～從熱情出發的《遊唱詩人》

冬日陰天、羅馬長行

　　天色灰暗的冬日，我與丈夫在羅馬徒步長行，為的是尋覓諸多與義大利歌劇相關的景點。這座歷史斑駁的永恆之城，除了擁有無數展示輝煌過往的名勝古蹟外，也佇立不少繁華一世的舞榭歌台。從敲響羅西尼《理髮師》名號的銀塔劇院，到唱盡普契尼剛烈《托斯卡》的羅馬歌劇院，無一不是曾經，或現今仍在樂界呼風喚雨的劇場殿堂，它們隨著時代光影浮浮沉沉，在羅馬時而驕傲、時而落難的雜沓裡倒映藝術豐華，即使部分劇院早已人事全非，但那些詠唱不歇的劇碼，依舊在車水馬龍的今天高歌不輟，而我們此行的目的之一，正是要朝聖建築本體不復可見，卻於百年前有幸首演威爾第名劇《遊唱詩人》的阿波羅劇院。

　　其實酷冷寒冬，原不宜長時間流連戶外，可是緣於某種摯切情感的驅使，我們包裹厚襪的雙足不能自禁的跟著地圖指標向前邁進，儘管深知阿波羅劇院僅餘遺址碑文，也堅持要親睹成就曠世巨著的一方聖地。

　　我們邊走邊回顧歌劇光譜，古往今來真的沒有其它歌劇作曲家的氣韻能夠超越威爾第，他年紀輕輕連續喪失妻兒的悲痛內化為犀利筆鋒，在一部接一部、一齣接一齣的大戲裡，脫穎氣勢宏闊的天王才情。從 28 歲《納布科》[1] 的金色翅膀立穩根基後定速划槳，以平均一年 1.5部歌劇的效率逐步打開知名度，面對詭譎的劇場文化不卑不亢，更絕不為迎合經紀人喜好或觀眾口味犧牲藝術價值，果敢按照自己的意願及眼光引領賞劇潮流。正因如此，威爾第年近不惑的經典《弄臣》在鳳凰劇院大放異彩的瞬間，識貨的威尼斯人立刻遞給作曲家下一紙合約[2]，期盼他雅俗皆迷的歌樂魅力能留在嫵媚浮搖的潟湖之島。有趣的是，威爾第右手簽下鳳凰劇院新合約的同時，左手卻開始提筆一齣與鳳凰劇院毫無關聯的作品，這部作品就是如今被稱為威爾第中年之盛的《遊唱詩人》。

不朽歌劇、始於熱情

　　依照歌劇市場的風氣，歌劇故事的骨幹大多取材自既存的話劇劇本，所以閱讀習慣規律又兼具敏銳職業嗅覺的威爾第早在 1850 年構思《弄臣》期間，便將他因緣際會接觸到的西班牙話劇劇本《遊唱詩人》納入他「待創作」的名單內。這部描繪阿拉貢王朝宮廷政爭的劇碼是多

1　關於青年威爾第的故事以及歌劇《納布科》的創作歷程，請閱讀連純慧著作《那些有意思的樂事》〈黑暗中的金色翅膀〉一文。

2　這紙合約後來產出的，就是 1853 年 3 月 6 日在鳳凰劇院上演的歌劇《茶花女》。

才多藝的劇作家古鐵列茲的作品，他運化歷史事件所鋪陳的詭異情節渲染濃烈悲愴性，令原本就專精悲劇的威爾第印象深刻、無限著迷！西班牙著名的阿拉貢王朝在西元 15 世紀初發生絕嗣危機，由於末代國王馬丁一世 1410 年駕鶴西歸時沒有可傳位的嫡系子嗣，而他的私生子又因能力堪憂，或謠言中的智能不足不堪大任。所以想當然耳，在此關鍵時刻具備繼位資格的皇親國戚傾巢而出，費盡心機你爭我奪，弄得朝野內外烏煙瘴氣，整個皇室僵持成一盤緊繃對峙的棋局！雖然 2 年後，力圖解決紛亂的《卡斯佩協議》最終將黃袍披掛在馬丁一世國王的外甥斐迪南一世的肩頭，但任誰都難以阻止此項決議所帶來的更多內戰紛擾、流血砍殺。以創作歌劇為業的威爾第被這段史實，或者更精確的說，被話劇作家古鐵列茲藉史實塑造的悲涼故事所吸引，因而即使在動筆前威爾第並沒有與任何劇院談妥《遊唱詩人》的合約酬勞，他依舊感覺自己揹負某種使命，要將這部話劇轉化為歌劇。

　　不過，威爾第這樣單憑一腔熱血行事，會不會太冒險？會不會落得作品完成卻無劇院肯上演的窘境？畢竟創作一齣歌劇所投入的時間成本甚高，倘若劇目無法問世，全部心血便形同廢紙！身為腦力即金錢的創作者，權衡損益的評估不得不慎！關於這點，精打細算的威爾第絲毫不擔心！他 26 歲入行起勤勉耕耘，十幾年下來，踏遍義大利南北劇院不說，就連倫敦與巴黎等大城市都積極邀約他的作品，只要他有產出，不怕沒有劇院搶戲！反倒是該找誰把《遊唱詩人》的話劇劇本改寫為歌劇唱詞好讓他能流暢譜樂，才是需要傷腦筋的問題。

歌劇詩人、講究音律

　　歌劇本源於義大利，歌劇產業鏈的分工也自 16 世紀逐步發展完全，有人專攻作曲，有人專攻作詞。在威爾第的年代，不乏執筆唱詞的優秀劇作家，譬如與他合作《納布科》的索列拉、激盪《弄臣》的皮亞韋皆為一時之選，他們擅音律、懂讀譜，是能夠賦予文字音樂性的創意人，聘用他們替《遊唱詩人》打造分幕唱段綽綽有餘。然而，此刻的威爾第標準極高，《遊唱「詩人」》顧名思義需著重唱詞的詩意，韻律的要求比一般歌詞更嚴謹，如果想讓自己使命感下的熱力達到完美的舞台呈現，那構思唱詞的劇作家便不可輕意委任！於是乎，威爾第千挑萬選，在弱水三千裡緩緩舀起一瓢飲，而這獨特的一瓢，就是拿坡里聖卡洛歌劇院的駐院劇作家卡馬拉諾。

　　南義與西班牙在政治血脈上有很深的淵源，連帶文化質素的交融也變得密不可分。西班牙波旁王朝的卡洛斯三世國王 1737 年落成聖卡洛歌劇院後，舞動南義歌樂風氣，間接形塑 18 世紀以降對歌劇歷史影響深遠的「拿坡里樂派」。儘管「拿坡里樂派」是否成黨成派至今仍有爭議，但此地的歌劇市場最為人稱道者，是產出一代又一代傑出的作曲家、劇作家，及歌唱家，土生土長的卡馬拉諾正是箇中佼佼。

　　卡馬拉諾大威爾第 12 歲，威爾第尚未成名前，卡馬拉諾就和威爾第上一輩的歌劇作曲家們有頻繁的合作關係。以劇作家的類型而論，

卡馬拉諾屬於「天才 + 用功」型的劇場人，他天生擁有對音韻的直覺，又願意謙和的依照劇目實際情況修改調整。**卡馬拉諾曾經表示：「要達到歌劇演出至高的境界，就必須讓觀眾們感覺不出『音樂』與『唱詞』是出自兩個人之手！作曲家和劇作家要像想法一致的雙胞胎兄弟一起努力，而且為了成就整體藝術價值，唱詞得為音樂服務，不可凌駕在音樂之上！」**[3] 如此的說法，透徹剖析了創作的本質，難怪後世劇迷會盛讚他為替歌劇寫詩的「歌劇詩人」！

1845 年，威爾第與卡馬拉諾因共事歌劇《阿奇拉》結緣，那時 30 出頭的作曲家觸角南伸，到聖卡洛歌劇院試水溫。雖然以結果來看，《阿奇拉》實在是一部失敗之作，但 1849 年當威爾第再度進軍拿坡里，已然掌握威爾第譜曲風格的卡馬拉諾引導作曲家選題席勒話劇《露易莎·米勒》，一舉佐助威爾第在聖卡洛鹹魚翻身，不僅洗刷《阿奇拉》之恥，也同時開啟威爾第進入他創作全盛期的大門！其實在此之前，威爾第必定聽過卡馬拉諾的大名，然而實際的共事更令威爾第對卡馬拉諾的品味心生歡喜！所以，當《遊唱詩人》力求程度高明的寫作聖手時，卡馬拉諾便是威爾第欽定的不二人選。

3 A. Luzio e G. Cesari, *I copialettere di Giuseppe Verdi* (Milan, 1913), 473-474.

作品未竟、徒留嘆息

　　為難的是，卡馬拉諾是聖卡洛歌劇院的駐院劇作家，他的寫作專為聖卡洛歌劇院服務，威爾第《遊唱詩人》的邀約是外務，想要兩相兼顧可沒那麼簡單！尤其是樂季當頭演出活絡時，怎麼可能以外務為主？因此，最初卡馬拉諾對威爾第的邀請信遲遲不應，急得威爾第向他們共同的朋友桑克蒂斯[4]抱怨，要定居拿坡里的桑克蒂斯親自去勸說，切勿讓卡馬拉諾找藉口推辭！可預料的是，卡馬拉諾分身乏術的問題終究會隨時間浮現，他在勉強答應填詞《遊唱詩人》後蠟燭兩頭燒，根本無力維持高品質文字，再加上，他與威爾第之間多憑信件的遠距商討也使彼此想法不能同步，經常有雞同鴨講，一個人想東，另一個人卻寫出西的尷尬窘況。

　　久而久之，威爾第終於難掩他暴君般的脾氣，在 1851 年 4 月 9 日的一封長信中極不客氣挖苦卡馬拉諾說：「我讀過你的草稿了！做為一名天賦異稟的劇場人……如果無法將這部西班牙話劇的故事性豪邁凸顯出來，那我們乾脆放棄這個主題！」[5]接著，威爾第又滿紙怒火將自己對《遊唱詩人》該如何編排、如何分幕的觀點洋洋灑灑對卡馬拉諾傾洩而出，私毫不顧對方堂堂劇作家的顏面！弄得性格篤實的卡馬拉諾汗流浹背、

4　Cesare De Sanctis，生年不詳 -1881。他是羅馬出生，後來至拿坡里經商的愛樂商人，也是卡馬拉諾與威爾第的共同朋友兼威爾第在拿坡里的作品代理人。

5　Franz Werfel and Paul Stefan, eds., *Verdi: The Man in His Letters*, trans. E Downes (New York: L.B.Fischer, 1942), 164.

進退兩難，唯有亦步亦趨唯命是從，謹遵威大師旨意著筆……。不知是否是這樣緊張的日子壓力太沉重，卡馬拉諾《遊唱詩人》才完成四分之三就舊疾復發、撒手人寰，留下驚愕的威爾第和餘溫猶在的墨水痕跡。

千古名劇、塵埃落定

　　事實上，卡馬拉諾 1852 年 7 月 17 日離世的當下，威爾第並不知道卡馬拉諾已不在人間，他是一直到 8 月初，才從歌劇院通訊刊物所登載的一則訃聞讀到卡馬拉諾病故的噩耗。原來啊，1850 至 1852 年間威爾第行程滿檔，畢竟有幾部「有合約」的歌劇跟著「無合約」的《遊唱詩人》同時進行。除了 1851 年 3 月在威尼斯鳳凰劇院上演《弄臣》外，巴黎的佩萊蒂耶劇院也聘請威爾第創作法語歌劇《西西里晚禱》，加上《弄臣》爆紅後，鳳凰劇院快手遞來的下一份合約時間緊迫，令威爾第急於構思，所以純粹發自熱情的《遊唱詩人》就只能找空隙寫寫停停，而他與卡馬拉諾的聯繫亦隨之斷斷續續，擦身忽略了卡馬拉諾生病的消息。

　　值得安慰的是，縱使威爾第在與卡馬拉諾合作《遊唱詩人》期間求好心切、口不擇言，可是刀子嘴豆腐心的他在卡馬拉諾逝世後厚道的將無盡哀慟化為優渥稿酬，對卡馬拉諾家庭從優撫卹，更應允劇作家的姓名必會光彩印製在樂譜封面、永世流芳！

　　然而此刻棘手的是，誰來接替卡馬拉諾？哪裡可以覓得另一位精

通音律的歌劇詩人？這個問題的解方，依舊在卡馬拉諾的手中。

　　如同莫札特擱筆〈流淚之日〉就心知肚明自己寫不盡《安魂曲》，卡馬拉諾遠行前也隱約感知自己不久於世，是故他預先將《遊唱詩人》餘稿該如何撰寫的方式交代給一位拿坡里年輕的劇本作家巴達雷，以防不幸發生時，巴達雷能依循他和威爾第歷時 2 年多討論的思考脈絡完稿這齣大戲。果然，卡馬拉諾在交代巴達雷一週後病逝，因此毫無疑問，《遊唱詩人》只能由巴達雷配合威爾第的指示繼續完成。幸好，人間萬事皆是禍福相倚，卡馬拉諾的驟然離世雖然讓威爾第很困擾，但 1852 年冬，羅馬阿波羅劇院確定首演《遊唱詩人》的檔期卻激發了作曲家務必完成此劇的決心！於是他立刻和巴達雷相約，12 月 20 日直接阿波羅劇院見，他們要火力全開總結《遊唱詩人》，讓這部蜿蜒曲折、歷經艱辛的歌劇在 1853 年 1 月 19 日風光亮相！

陽光露臉、終於放晴

　　我們夫妻在寒冬裡邊走邊回顧到這裡，台伯河左岸一尊挺然的紀念碑隱隱自遠方進入視線，儘管還不能百分百確定那就是阿波羅劇院的遺址，但它碑頂上里拉琴的標誌、左右側邊桂冠巨蟒的雕飾[6] 已足以

6　其實，阿波羅劇院紀念碑左右兩側的頭像雕飾是演歌劇時所使用的面具，並非太陽神阿波羅的桂冠巨蟒象徵，我當時是從遠處觀望外加熱切期待，所以誤會成桂冠巨蟒。

讓我心認定那必是阿波羅！果不其然，當我們快步走到它面前準備細讀碑文時，威爾第的大名及《遊唱詩人》之劇名躍然石上，彷彿矗立無數春秋，只為等待知音人一般。此刻的我淚眼潸然，情不自禁將手掌貼合在紀念碑上，感受歲月留下的粗糙裂紋。威爾第從熱情出發，百轉千迴成就中年之盛的《遊唱詩人》，我們也從熱情出發，遠行瞻仰《遊唱詩人》的靈魂與精神，這樣的情感和熱度，是人之所以可以不斷提升美感層次的動力，它很抽象也很具體，它看似很遠，但只要心願意，它，咫尺鄰近。

　　說也神奇，當我們在紀念碑旁流連忘返徘徊久久，終於決定向它道別時，原本陰暗的天色忽然灑下陽光，灰藍變湛藍，連對面的聖天使堡[7]都在冬日枯枝下清晰可見。這也難怪啊！阿波羅在希臘神話裡既是音樂神也是太陽神，有祂的地方，就有樂聲、就有陽光！我臨行幾步路，又突然轉身跑回紀念碑前，雙手合十誠懇許願，但願某天，我能夠傾我專業，將《遊唱詩人》的豪氣萬千介紹給台灣樂迷，讓嚮往歌劇藝術的朋友，都能感受到威爾第的汪洋才情，也都能感受到，好音樂給人的，療癒溫暖的光。

7　羅馬觀光名勝聖天使堡曾經是陵寢、軍事堡壘、監獄，今天則定位為博物館。它的名字緣自西元 590 年羅馬瘟疫時，教宗格里高利一世為求神蹟，舉辦悔過遊行。而當遊行隊伍抵達聖天使堡附近，教宗忽然看見天使長米迦勒顯靈，從此之後，這座堡壘便得聖天使堡之名。

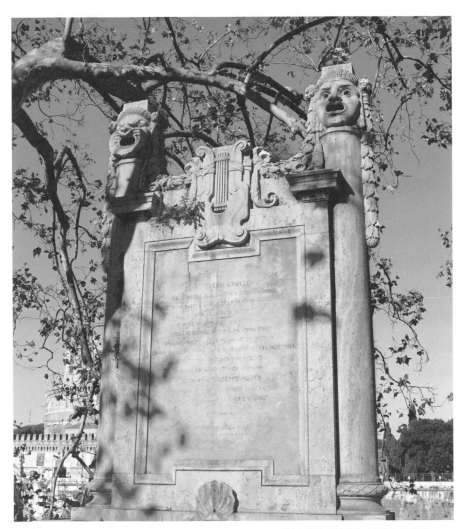

羅馬阿波羅劇院的遺址碑文，西元 1853 年 1 月 19 日歌劇《遊唱詩人》就是在此首演。

請掃 QR Code：
羅馬阿波羅劇院遺址位於 Google map 的資訊及地址。

歌劇主要人物與劇本架構

作曲 朱塞佩・威爾第
作詞 薩瓦多雷・卡馬拉諾 和 里奧內・巴達雷
首演地點 羅馬阿波羅劇院
首演日期 1853 年 1 月 19 日

歌劇故事主要人物

阿祖切娜 Azucena	吉普賽中年婦人	次女高音[1] 演唱
曼里科 Manrico	烏哲爾伯爵陣營的傭兵戰士	男高音[2] 演唱
路納伯爵 Il Conte di Luna	斐迪南一世國王重用的權貴	男中音[3] 演唱
萊奧諾拉 Leonora	侍奉斐迪南一世皇后的女官	女高音[4] 演唱
費蘭多 Ferrando	宮廷侍衛長	男低音[5] 演唱
伊內絲 Ines	萊奧諾拉的女僕兼閨密	女高音演唱
魯茲 Ruiz	曼里科的親信	男高音演唱

另有，吉普賽人、侍衛們、隨從們、信使……等等。

1　次女高音為 mezzosoprano
2　男高音 tenore
3　男中音 baritono
4　女高音 soprano
5　男低音 basso

歌劇劇本整體架構

　　再次提醒，《遊唱詩人》是用 Parte「部分」來分幕，不是用 Atto「幕」來分幕，但無論是用 Parte 或 Atto，意義皆相同，皆為分幕。這齣歌劇共有四個部分，每個部分再對分為兩場，共有八場，整體架構如下：

Parte Prima　第一部分　Il duello 決鬥
Scena Prima 第一場
Scena Scconda 第二場

Parte Seconda　第二部分　La zingara 吉普賽婦人
Scena Prima 第一場
Scena Seconda 第二場

Parte Terza　第三部分　Il figlio della zingara 吉普賽婦人的兒子
Scena Prima 第一場
Scena Seconda 第二場

Parte Quarta　第四部分　Il supplizio 死刑
Scena Prima 第一場
Scena Seconda 第二場

CD 曲目與頁數對照

第二部分 第二場

CD 2

第三部分　第一場

第三部分　第二場

第四部分　第一場

Parte Prima

Il duello

第一部分

決鬥

第一場 導賞

無序曲的歌劇

　　歌劇《遊唱詩人》的寫作手法，相較於威爾第同時期的創作相當特殊，因為威爾第並沒有按照譜寫歌劇的慣例，替這齣歌劇的開頭構思一首給觀眾們暖耳朵，順帶預示歌劇主題和氛圍的「歌劇序曲」[1]。在《遊唱詩人》裡，作曲家是快筆攫取聽眾注意力，樂池裡樂團音樂一下，台上立刻進歌劇，然後不到 2 分鐘，《遊唱詩人》第一位登台的角色——侍衛長費蘭多就開口唱歌，切入歌劇的速度又密又快！否則，一般演奏一首真正劇情開始前的「歌劇序曲」，平均需要 5 分鐘，甚至 7、8 分鐘或更長的時間。我們由這般的結構編排可窺知，當時威爾第信心指數充足，完全不擔憂聽眾們沒有序曲暖耳會精神渙散。他極有把握，自己與歌劇詩人卡馬拉諾錙銖必較的行筆，是深思熟慮後的好看好聽，有無序曲絕不影響劇場熱度！而如此略過「歌劇序曲」的寫法，到普契尼的年代會變得稀鬆平常，樂迷熟知的《蝴蝶夫人》、《杜蘭朵公主》……等等也沒有獨立的「序曲」，樂聲一落，歌劇就亮相，可見創作手法的演進，的確有脈絡依循。

1　一般而言，歌劇序曲除了能凝聚聽眾們的專注力外，還有提示歌劇主題和氛圍的功能，優秀的歌劇序曲甚至能獨立於歌劇單獨被演出，譬如，莫札特《魔笛》的序曲，羅西尼《賽維里亞理髮師》的序曲……等，都是在音樂會上相當受歡迎的曲目。

世界遺產阿爾哈費里亞宮

　　歌劇《遊唱詩人》「第一部分第一場」的設景地，是在西班牙舉世聞名的世界遺產阿爾哈費里亞宮。這座宮殿是穆斯林伊斯蘭政權曾經統御伊比利半島的重要證據，它外觀及內部的設計皆流露穆斯林式的建築風格。而這穆斯林建築的緣起可回溯至 11 世紀初，當時以哥多華為據地的「後伍麥亞王朝」傾頹崩解，於是王朝的各個部分便分化為各自為政的「泰法」，也就是各自運作的獨立小王國。其中，盤據薩拉戈薩的泰法在 11 世紀中葉興建美輪美奐、異國風情十足的阿爾哈費里亞宮，這座宮殿隨著世易時移、爭戰變變，到 12 世紀西班牙阿拉貢王朝阿爾方所一世國王的年代收歸為阿拉貢王室之恆產。歌劇《遊唱詩人》一開場就設景在深夜的阿爾哈費里亞宮，可見接下來的故事軸線，必然也是貼合著阿拉貢王朝的宮廷史開展。

男低音侍衛長費蘭多

　　正因如此，《遊唱詩人》「第一部分第一場」幕一開，阿爾哈費里亞宮的宮廷侍衛長費蘭多就會藉他男低音的渾厚嗓音，娓娓道出無人不愛聽的宮廷秘辛。歌劇起頭，定音鼓和大鼓會豪邁動土，而法國號劃破夜色後，豎笛與巴松管就會在這首開場曲中時不時隨著侍衛長的歌聲吹奏同音齊奏的樂句，換言之，豎笛與巴松管會時不時跟著費蘭多唱歌，好像它們也隨著侍衛長一起說故事一樣！

侍衛長口中的宮廷秘辛

稍早《豔陽下的阿波羅》一文中曾提過，阿拉貢王朝在西元 15 世紀初發生絕嗣危機，由於末代國王馬丁一世 1410 年駕鶴西歸時沒有可傳位的嫡系子嗣，而他的私生子又因能力堪憂難當大任，所以該時，但凡具有繼位資格的皇親國戚你爭我奪，弄得朝野政務全然停擺！縱然 2 年後，力圖解決紛亂的朝臣們在卡斯佩簽署《卡斯佩協議》，將黃袍授予馬丁一世國王的外甥斐迪南一世，可惜任誰都無力阻止此項決議所帶來的流血衝突。

原來，馬丁一世的妹夫烏哲爾伯爵在馬丁一世在世時曾被冊封為阿拉貢王朝的總督，所以他內心一直認為馬丁一世默許的繼承人必定是自己！無奈，馬丁一世來不及立下詳盡遺囑就離世，加上簽議《卡斯佩協議》的眾權貴們又不挺他，於是惱怒的烏哲爾伯爵興兵叛變，怒氣衝天的與外甥斐迪南一世打內戰！歌劇《遊唱詩人》的故事背景，正是發生在這場內戰的動盪期間。

然而需要留意的是，在開場曲中，侍衛長費蘭多所唱的伯爵，並非叛變的烏哲爾伯爵，費蘭多口中的伯爵，指的是眾侍衛們的上司，就是既支持《卡斯佩協議》，也支持斐迪南一世的權貴路納伯爵。換言之，費蘭多對侍衛們講的唱的，是路納伯爵小時候，他的弟弟迦西亞疑似被一名吉普賽婦女下蠱燒死，至今仍下落不明的駭人往事。

試圖解決阿拉貢王朝繼位爭端的《卡斯佩協議》

Scena Prima

Atrio nel palazzo dell'Aliaferia, porta da un lato che mette agli apparta-
menti del Conte di Luna. Ferrando e molti familiari del Conte, che giac-
ciono presso la porta, alcuni uomini d'arme che passeggiano in fondo.

FERRANDO	*All'erta! All'erta!* 🎧 CD 1-1
	Il Conte n'è d'uopo attender vigilando!
	Ed egli talor presso i veroni della sua casa,
	intere passa le notti...
Famigliari	Gelosia le fiere serpi gli avventa in petto!
FERRANDO	Nel Trovator, che dai Giardini...
	muove notturno il canto,
	d'un rivale a dritto ei teme...
Famigliari	Dalle gravi palpebre il sonno a discacciar,
	la vera storia ci narra di Garzia!
	Germano al nostro Conte...
FERRANDO	La dirò!
	Venite intorno a me!

第一場 唱詞

阿爾哈費里亞宮的入口，一側的門通往路納伯爵的居所。費蘭多和一群
伯爵的家臣門在門口小憩，另一些佩有武器的侍衛們在後方巡邏。
(歌劇開始是由定音鼓與大鼓揭開序幕，法國號的吹奏則會劃破沉沉夜色。)[1]

(因守夜而困乏的家臣及侍衛們企圖振作！)

費蘭多 **警醒啊！警醒啊！** 🎧 <u>CD 1-1</u>
伯爵命你們守衛時必須保持警戒！
因為他自己必須守在心儀之人的窗台下，
徹夜通宵……

家臣們 嫉妒好似毒蛇，在他胸口竄攪！

費蘭多 有位遊唱詩人，在花園那兒……
徹夜吟詠動人歌曲，
他是伯爵最擔憂的情敵……

家臣們 為了趕走我們眼皮上沉沉的睡意，
為我們說說關於迦西亞的往事吧！
他是伯爵的弟弟……

費蘭多 好！我說！
全都過來吧！

1 所有括弧內的樂器及情境提示皆是譯者為引導聆聽而添加。

Armigeri Noi pure!

Famigliari Udite!
 Udite...

FERRANDO *Di due figli vivea padre beato,* 🎧 CD 1-2
 il buon Conte di Luna.
 Fida nutrice del secondo nato
 dormia presso la cuna.
 Sul romper dell'aurora un bel mattino,
 ella dischiude i rai...
 e chi trova d'accanto a quel bambino?

Famigliari e Armigeri Chi? favella!
 Chi? chi mai?

FERRANDO *Abbietta zingara!* 🎧 CD 1-3
 Fosca vegliarda!
 Cingeva i simboli
 di maliarda!
 E sul fanciullo,
 con viso arcigno!
 L'occhio affiggeva,
 torvo, sanguigno!
 D'orror compresa...
 compresa è la nutrice!
 Acuto un grido...
 grido all'aura scioglie!

（巡邏的侍衛們聽見費蘭多要說故事，全都圍攏過來。）

侍衛們　　　　我們也要聽！

家臣們　　　　都來聽！
　　　　　　　　一起來聽……

（豎笛與巴松管隨費蘭多的歌聲吹奏。）

費蘭多　　　　**從前，有位擁有兩個兒子的幸福父親，**　🎧 CD 1-2
　　　　　　　　那位父親，就是慈祥的老路納伯爵。
　　　　　　　　當時，小兒子盡責的褓姆
　　　　　　　　都是睡在孩子的搖籃旁邊。
　　　　　　　　某個陽光清朗的早晨，
　　　　　　　　褓姆睜開雙眼……
　　　　　　　　你們猜，她發覺誰在小男嬰的身邊？

家臣們與侍衛們　誰？說啊！
　　　　　　　　誰？到底是誰？

費蘭多　　　　一位卑賤的吉普賽婦人！　🎧 CD 1-3
　　　　　　　　陰沉的老妖怪！
　　　　　　　　她配戴成串的手環項鍊
　　　　　　　　盡是附著巫術之物！
　　　　　　　　她靠在嬰孩的搖籃邊，
　　　　　　　　板著一張陰森的臉！
　　　　　　　　她獨眼注視著小男嬰，
　　　　　　　　神態恐怖又血腥！
　　　　　　　　她的模樣就連……
　　　　　　　　就連褓姆都驚慌失措！
　　　　　　　　褓姆厲聲尖叫……
　　　　　　　　那厲聲尖叫、劃破長空！

Ed ecco, in meno che labbro il dice...
i servi servi accorrono, i servi accorrono in quelle soglie
E fra minacce, urli, percosse...
la rea discacciano ch'entrarvi osò!
La rea, la rea discacciano ch'entrarvi osò!

Famigliari e Armigeri Giusto quei petti sdegno commosse!
L'infame vecchia lo provocò!

FERRANDO Asserì che tirar del fanciullino...
l'oroscopo volea...
Bugiarda!
Lenta febbre del meschino
la salute struggea!
Coverto di pallor...
languido, affranto...
ei tremava la sera,
e il dì traeva in lamentevol pianto:
ammaliato egl'era!

La fattucchiera!
Perseguitata!
Fu presa e al rogo
fu condannata!
Ma rimanea...
la maledetta!
Figlia ministra
di ria vendetta!
Compi quest'empia nefando eccesso!
Sparve il fanciullo, e...

分秒之間話都來不及說……
僕人們……僕人們就都速速趕來！速速趕來！
在恐嚇、怒斥、扭打間……　（這句唱 2 次）
終於將猖狂女妖逐出了宅邸！
女妖！將猖狂女妖逐出宅邸！（這句唱 2 次）

家臣們與侍衛們　　真令人義憤填膺！
那老女妖燃起大家的怒氣！

費蘭多　　她堅持說，自己是替襁褓裡的嬰兒……
看看命盤算算命格……
一派胡言！
受驚嚇的孩子日益衰弱
健康一天天被蠶食！
面無血色……
無神、萎靡……
晚上也不得安睡直打寒顫，
到了白天則是啼哭抽泣：
嬰兒是被下了毒蠱！

那老女妖啊！
立刻被捕！
她被拖上柴堆
處以火刑！
但並未消失的是……
她的蠱咒！
她的女兒為她執行
復仇的計畫！
替她完成如此窮兇惡極的罪行！
大家發現小男嬰……

e si rinvenne!
Mal spenta brace nel sito istesso,
ov'arsa un giorno ov'arsa un giorno la strega venne...
E d'un bambino...
ahimè! L'ossame!
Bruciato a mezzo, bruciato a mezzo! Bruciato a mezzo!
Bruciato a mezzo, fumante ancor!

Famigliari e Armigeri Ah scellerata! Oh donna infame!
Del par m'investe ira ed orror!

E il padre?

FERRANDO *Brevi e tristi giorni visse;* 🎧 CD 1-4
pur ignoto del cor presentiment...
gli diceva che spento non era il figlio!
Ed a morir vicino
bramò che il signor nostro
a lui giurasse di non cessar le indagini!
Ah! Fûr vane!

Armigeri E di colei...
non s'ebbe contezza mai?

FERRANDO Nulla contezza!
Oh! Dato mi fosse rintracciarla un dì!

Famigliari Ma ravvisarla potresti?

竟突然人間蒸發！
而就在餘燼微溫的地方，
就是那日老女妖被焚盡之所……
有一具小男嬰的……
天啊！骸骨！
半身燒得面目全非！半身全毀！
半身面目全非、煙都還在冒！

家臣們與侍衛們　啊太邪惡了！真是歹毒的女人！
讓人既憤怒又恐懼！

那老伯爵呢？

費蘭多　　　　他的餘生短暫而愁苦；　🎧 CD 1-4
在他內心深處總隱隱覺得……
有種聲音，告訴他兒子沒死！
他在彌留之際
要求我們現在的伯爵
必須發誓永不停止尋找弟弟！
啊！都是枉然！

侍衛們　　　　所以從那時起……
就沒有那位女兒的消息了嗎？

費蘭多　　　　什麼線索都沒有！
喔！希望我哪天能找到她！

家臣們　　　　但你能認出是她嗎？

FERRANDO Calcolando gli anni trascorsi,
io potrei!

Armigeri Sarebbe tempo presso
la madre all'inferno spedirla!

FERRANDO All'inferno?
È credenza che dimori ancor nel mondo
l'anima perduta...
dell'empia strega,
e quando il ciel è nero
in varie forme altrui si mostri!

Famigliari È vero...

Armigeri È vero...

Famigliari È vero...

Armigeri È vero...

Armigeri *Sull'orlo dei tetti alcun l'ha veduta!* 🎧 CD 1-5
In upupa o strige talora si muta!

Famigliari In corvo tal'altra; più spesso in civetta!
Sull'alba fuggente al par di saetta!

FERRANDO Morì di paura un servo del Conte!
Che avea della zingara percossa la fronte!

費蘭多	即使歲月流逝， 我依舊能認出她！
侍衛們	那正是把她送去地獄 讓她們母女團聚的時刻！
費蘭多	真的是在地獄嗎？ 傳聞中，老女妖還在這世上 幽靈徘徊…… 這詭異的女巫， 每當夜幕低垂 就化身為不同的邪靈！
家臣們	的確……
侍衛們	是這樣……
家臣們	真的……
侍衛們	是如此……
侍衛們	**在屋簷上有人看見！** 🎧 <u>CD 1-5</u> 她有時變身戴勝鳥、有時化身貓頭鷹！
家臣們	有時裝成烏鴉；更多的時候是鴟鴞！ 天光破曉她就如利箭飛去！
費蘭多	伯爵的一位僕人驚懼到喪命！ 只因他甩過這吉普賽女妖一記耳光！

FERRANDO	Morì! Morì di paura!
Armigeri	Ah! Ah! Morì!

FERRANDO	Morì! Morì di paura!
Famigliari	Ah! Ah! Morì!

FERRANDO Apparve a costui d'un gufo in sembianza!

FERRANDO	Nell'alta quiete di tacita stanza!
Famigliari e Armigeri	D'un gufo! D'un gufo!

FERRANDO Con occhi lucenti guardava, guardava!

FERRANDO	Il cielo attristando d'un urlo feral!
Famigliari e Armigeri	Guardava! Guardava!

FERRANDO Allor mezzanotte appunto suonava! Ah!

Famigliari e Armigeri Ah!
 Ah! Sia maledetta la strega infernal! Ah!

費蘭多　　　　　　死了！嚇到丟命！
侍衛們　　　　　　啊！啊！死啦！

費蘭多　　　　　　死了！嚇到丟命！
家臣們　　　　　　啊！啊！死啦！

費蘭多　　　　　　她在那僕人面前化身為貓頭鷹！

費蘭多　　　　　　　在寂靜無聲的房間裡！
家臣們與侍衛們　　變貓頭鷹！變貓頭鷹！

費蘭多　　　　　　她犀利的雙眼直視著那僕人！

費蘭多　　　　　　　一聲淒厲長嚎劃破黑夜！
家臣們與侍衛們　　盯著他！盯著他！

費蘭多　　　　　　接著夜半鐘聲突然敲響！啊！
　　　　　　　　　（樂團的鐘聲就在此刻敲響）

家臣們與侍衛們　　啊！
　　　　　　　　　啊！我們詛咒那地獄來的女巫！啊！

（「第一部分第一場」結束，費蘭多，家臣們及侍衛們全都下場。）

第二場　導賞

歌唱家卡羅素的名言

　　拿坡里出生的男高音卡羅素曾以反話說：「要演好《遊唱詩人》很簡單！只要四位全世界頂尖的歌唱家[1] 就可以辦得到！」不過很顯然，卡羅素的這句反話其實形容的還不夠精準！因為卡羅素口中的四位頂尖歌唱家，指的是《遊唱詩人》「第一部分第一場」裡尚未登場的四名角色，而我們都還沒認識那四名角色，就可以語氣堅定補正卡羅素：「要演好《遊唱詩人》哪……是要「五位」世界頂尖的歌唱家才能辦得到！您少算一位喔！」卡羅素少算誰呢？卡羅素少算的，當然就是侍衛長費蘭多！大家方才眼讀為證、耳聽為憑，歌劇《遊唱詩人》一開場，主角遊唱詩人都尚未現身，費蘭多就用了足足一整場的時間，對家臣及侍衛們唱了長長的、埋藏已久的宮廷往事，因此倘若詮釋費蘭多的男低音功力不夠高、感染力不足，聽眾一點都不會覺得這段往事有什麼好聽！更不會想繼續將歌劇欣賞下去！費蘭多對於整齣歌劇的延展性和可看性而言，至為關鍵。

難用言語吐訴的愛

　　諷刺的是，根據「第一部分第一場」侍衛長費蘭多對侍衛們講述的往事，路納伯爵雖然在老伯爵臨終前答應父親會馬不停蹄搜尋弟弟下落，但今天的他卻明顯牽掛心儀女子遠勝惦記失蹤弟弟。在「第一部分第二場」開始，誠如費蘭多先前所唱的，路納伯爵每逢夜晚就在思慕之

1　卡羅素口中「四位全世界頂尖的歌唱家」，指的是演唱曼里科的男高音、演唱阿祖切娜的次女高音、演唱萊奧諾拉的女高音，以及演唱路納伯爵的男中音。

人的陽台下癡守，還要慎防潛在情敵，就是不知來歷為何，卻常手持魯特琴，對情人窗台唱歌的遊唱詩人。事有湊巧，路納伯爵與遊唱詩人同時戀上侍奉斐迪南一世皇后的女官萊奧諾拉，萊奧諾拉面容姣好、心地善良，在歌劇裡由歌藝精湛的女高音擔任。

　　稍晚，透過萊奧諾拉在第二場的慢歌〈寧靜之夜萬籟俱寂〉可以得知，她曾在烏哲爾伯爵叛變前的比武大會上，和贏得武術冠冕的遊唱詩人一見鍾情，還替他戴上勝利冠冕！接著便發生內戰，使他們毫無機會接續前緣。不過，這位能文能武又能唱歌的男子，依舊頻繁找機會至萊奧諾拉窗台下歌詠訴情，還會在歌曲裡鑲嵌她的芳名，讓她深陷愛戀不能自己！儘管萊奧諾拉的女僕伊內絲很擔心主人與這位來路不明男子間的愛火會招來不幸，數度憂心忡忡勸萊奧諾拉忘了遊唱詩人，可是已經無法自拔的萊奧諾拉對伊內絲的苦勸反應激動，遂在慢歌後高唱名曲〈這份愛真的難用言語吐訴〉表明自己「愛」無反顧的心跡，而這首快歌裡亮麗的長笛，象徵的是愛情的憧憬。

　　萊奧諾拉唱完高昂雀躍的訴情之歌後便與伊內絲結伴進宮服侍王后就寢。不過她們前腳才入宮，路納伯爵後腳就趕到王后宮殿的窗台下，守著自己的意中人。尤有甚者，路納伯爵下定決心，今晚一定要見到萊奧諾拉，還要向萊奧諾拉表白！伯爵認為，月色迷濛的浪漫之夜，就是他和心愛女子的專屬時刻！

情敵路窄

　　未料，明明隔幾天才會現身一回的遊唱詩人偏偏也選在今晚來此地唱情歌，遊唱詩人懷抱魯特琴邊走邊吟，人都還沒到，聲音就先飄來，讓路納伯爵咬牙暗怒渾身震顫！所以最終，這情敵相見會發生什麼事呢？他們會拔刀對峙嗎？第二場後半段，萊奧諾拉、路納伯爵和遊唱

詩人精彩的三重唱〈夜已寂靜！〉會為我們揭曉！

遊唱詩人的走唱傳統

在閱讀或聆聽「第一部分第二場」前，請先瞭解兩項與音律相關的背景知識。首先，我們今天所說的「遊唱詩人」傳統，最早可以追溯到現在法國南邊的奧克西塔尼亞大區。11 世紀時，這個地方的遊唱詩人帶著魯特琴，或由魯特琴衍生的曼陀鈴四處走唱，他們吟詠的內容多關乎騎士精神或宮廷愛情。這樣的歌唱形態在極短時間內傳播至義大利、西班牙以及歐陸其他地域，是中世紀重要的聲音文化資產之一。威爾第歌劇《遊唱詩人》或莫札特歌劇《唐喬望尼》裡的名曲〈小坎佐拉〉，都是在這項傳統上賦予更高的藝術風味。但有意思的是，歌劇演出時，第二場後半段遊唱詩人「人未到、聲先到」的魯特琴聲，其實並非用真正的古樂器魯特琴彈奏，威爾第基於音量與音準考量，以現當代交響樂團裡的豎琴去模擬。這般的模擬合乎情理，因為豎琴和魯特琴都隸屬於撥絃樂器家族，音質近似性高，有相互取代的可能。

歌劇詩人的細膩心思

再者，誠如稍早提及歌劇詩人卡馬拉諾時所言，卡馬拉諾是「天才＋用功」型的歌劇詩人，他非常重視唱詞及旋律的一致性，具備難得的職業見解。他更願意為了成就整體藝術價值，讓唱詞退居第二替音樂服務。正因如此，卡馬拉諾在歌劇裡寫的「劇詩」，就是歌劇裡專為特定情境設計的詩，搭配音樂旋律押出的韻腳都相當漂亮，這也是為何威爾第動念《遊唱詩人》時，劇作家務必是卡馬拉諾的最主要原因。

　　下方的兩闋短詩就是遊唱詩人現身前，自遠處高歌的兩首劇詩，演繹遊唱詩人的男高音通常會站在觀眾視線外的舞台側邊高歌。第一首詩，劇作家卡馬拉諾用義大利古文寫道：

Deserto sulla terra,	在此亂世煢煢獨立，
col rio destin in guerra,	不得已與戰火同命，
è sola speme un cor,	她是我的唯一惦記，
un cor al Trovator.	寄託吟遊詩人的心。

　　很顯然的，義大利文反白處 terra、guerra 押韻，cor、Trovator 也是押韻，這些就是卡馬拉諾精心設計的韻腳。

　　接著，在同樣的旋律上，卡馬拉諾繼續寫道：

Ma s'ei quel cor possiede,	但若妳懷擁這顆心，
bello di casta fede.	聖潔忠誠山海不移。
È d'ogni re maggior...	我就勝過世上君王……
maggior il trovatore!	我就勝過一國之君！

　　同理，反白的 possiede、fede 押韻，maggior、trovatore 也是押韻。韻律如此美麗的劇詩，怎麼不會讓人過耳難忘、古今傳唱？明瞭以上魯特琴和押韻的知識後，就請閱讀聆聽精彩的第二場，在這個橋段裡，路納伯爵會得知遊唱詩人的名字和身分！

Scena Seconda

Il giardino del palazzo. Sulla destra marmorea scalinata che mette negli appartamenti. Dense nubi coprono la luna. Leonora ed Ines passeggiano.

INES *Che più t'arresti?* 🎧 CD 1-6
 L'ora è tarda, vieni...
 di te la regal donna chiese,
 l'udisti.

LEONORA Un'altra notte ancora senza vederlo!

INES Perigliosa fiamma tu nutri!
 Oh come...
 dove la primiera favilla in te s'apprese?

LEONORA Ne' tornei.
 V'apparve...
 bruno le vesti ed il cimier,
 Io scudo bruno e di stemma ignudo, sconosciuto guerrier...
 che dell'agone gli onori ottenne.
 Al vincitor sul crine il serto io posi!
 Civil guerra intanto arse...
 nol vidi più!

第二場　唱詞

宮殿的花園。右側是通向宮殿的大理石台階。濃密的雲層遮蔽月光，萊奧諾拉與伊內絲在此徘徊。

伊內絲　　妳在等什麼？　🎧 CD 1-6
時間不早了，進宮吧……
皇后在召喚妳，
妳聽見了吧……

萊奧諾拉　又是一個見不到他的暗夜！

伊內絲　　妳這是在助長危險的烈焰！
喔！怎麼會……
那最初的火苗是在哪裡落入妳心田？

萊奧諾拉　在比武大會上。
他出現……
身著褐色戰袍與盔甲，
手持沒有紋章的盾牌，是位來歷不明的戰士……
他在競技場奮勇奪冠。
我為獲得勝利的他戴上花環！
接著發生了內戰……
我就未再與他謀面……

Come d'aurato sogno
fuggente immago!
Ed era volta lunga stagion,
ma poi...

INES Che avvenne?

LEONORA Ascolta...

Tacea la notte placida 🎧 CD 1-7
e bella in ciel sereno;
la luna il viso argenteo
mostrava lieto e pieno!
Quando suonar per l'aere,
infino allor sì muto...
dolci s'udiro e flebili
gli accordi d'un liuto,
e versi melanconici
un trovator cantò.

Versi di prece ed umile,
qual d'uom che prega Iddio:
in quella ripeteasi un nome,
il nome mio!
Corsi al veron sollecita...
Egli era!
Egli era desso!
Gioia provai che agl'angeli...
solo è provar concesso!

（此處，長笛與豎笛吹起如詩般的回憶）
彷若金色的幻夢
在眼前一溜煙逃走！
時光悠悠流逝已久，
然而……

伊內絲　　　事情怎麼變化？

萊奧諾拉　　請聽我訴說……

寧靜之夜萬籟俱寂　🎧 CD 1-7
清朗天空嫻雅亮麗；
夜幕銀盤光燦閃耀
展現滿月自信驕傲！
剎那之間琴聲迴旋，
打破先前無聲靜悄……
優美幽怨耳畔縈繞
魯特琴聲撥彈亭臯，
復有憂鬱歌詞吟誦
遊唱詩人歌聲律動。（這句唱2次）

樸實無華真誠詩句，
如同在向上帝祈禱：
其中鑲嵌一個名字，
就是我的名字！
我急切的奔向陽台……
是他！
就是他本人！
那般的狂喜唯有天使……
才會被允許享受擁有！

Al cor, al guardo estatico
la terra un ciel sembrò!
Ah...
ciel sembrò!

Al cor...
al guardo...
estatico...
la terra un ciel sembrò!
Ah...
Sì...
la terra un ciel sembrò!

INES *Quanto narrasti di turbamento* 🎧 CD 1-8
m'ha piena l'alma! Io temo...

LEONORA Invano!

INES Dubbio... ma tristo presentimento
in me risveglia quest'uomo arcano!
Tenta obbliarlo!

LEONORA Che dici? Oh basti!

INES Cedi al consiglio
dell'amistà,
cedi!

LEONORA Obliarlo! Ah! Tu parlasti detto
che intender l'alma non sa.

悸動的心、閃亮的眼睛
那一刻人間就像天堂！
啊……
就像天堂！

悸動的心……
驚訝的眼睛……
閃閃發亮……
那一刻人間就像天堂！
啊……
是……
那一刻人間就是天堂！

伊內絲　　　**這樣的敘述使我驚恐**　🎧 **CD 1-8**
我的心中滿是憂慮！我擔心……

萊奧諾拉　　沒用的！

伊內絲　　　困惑……卻不祥的預感
隱隱在我心底湧現！
試著忘了他吧！

萊奧諾拉　　妳說什麼？喔！別說了！

伊內絲　　　聽從忠告吧！
友誼的忠告
聽我的吧！

萊奧諾拉　　忘了他！啊！妳的話……
對我完全沒有意義！

Di tale amor che dirsi 🎧 <u>CD 1- 9</u>
mal può dalla parola,
d'amor che intendo io sola,
il cor s'inebriò!
Il mio destino compiersi
non può che a lui d'appresso.
S'io non vivrò per esso,
per esso, per esso, per esso morirò!
S'io non vivrò per esso,
per esso morirò, ah, si, per esso morirò, per esso morirò,
per esso morirò, per esso morirò!
Morirò!

INES Non debba mai pentirsi...
chi tanto un giorno amò!
Non debba mai pentirsi... chi tanto amò!

LEONORA Di tale amor che dirsi
mal può dalla parola,
d'amor che intendo io sola,
il cor s'inebriò!
Il mio destino compiersi
non può che a lui d'appresso.
S'io non vivrò per esso,
per esso, per esso, per esso morirò!
S'io non vivrò per esso,
per esso morirò, ah, si per esso morirò, per esso morirò,
per esso morirò, per esso morirò!

(此處亮麗的長笛，象徵的是愛情的輕盈)

這份愛用言語　🎧 <u>CD 1- 9</u>

真的無法吐訴，
它只獨屬於我，
令我目眩神迷！
我的生命旅途
缺他無法圓滿。
若不能為他而活
就為他殞落、為他殞落、為他殞落！
若不能為他而活
就為他殞落，啊，是，為他殞落、為他殞落！
為他殞落、為他殞落！
殞落！

伊內絲　　　但願妳永遠無悔……
這轟轟烈烈的愛！
但願妳永遠無悔…… 這麼瘋狂的愛！

(有些歌唱家或錄音會省略第二段不唱，特此說明。)

萊奧諾拉　　這份愛用言語
真的無法吐訴，
它只獨屬於我，
令我目眩神迷！
我的生命旅途
缺他無法圓滿。
若不能為他而活
就為他殞落、為他殞落、為他殞落！
若不能為他而活
就為他殞落，啊，是，為他殞落、為他殞落！
為他殞落、為他殞落！

Morirò!

LEONORA S'io non vivrò per esso, per esso morirò.
INES Non debba mai pentirsi, chi tanto un giorno amò.

LEONORA Morirò!

CONTE *Tace la notte!* 🎧 <u>CD 1-10</u>
 Immersa nel sonno è certo la regal signora...
 ma veglia la sua dama.
 Oh! Leonora, tu desta sei...
 mel dice da quel verone tremolante un raggio della notturna lampa
 Ah! L'amorosa fiamma
 m'arde ogni fibra!
 Ch'io ti vegga è d'uopo,
 che tu m'intenda!
 Vengo!
 A noi supremo è tal momento!

 Il Trovator! 🎧 <u>CD 1-11</u>
 Io fremo!

MANRICO Deserto sulla terra,
 col rio destin in guerra,
 è sola speme un cor,
 un cor al Trovator.

CONTE Oh detti!
 Io fremo!

　　　　　　　　殞落！

萊奧諾拉　若不能為他而活，就為他殞落！
伊內絲　但願妳永遠無悔，這麼瘋狂的愛！

萊奧諾拉　殞落！　（萊奧諾拉及伊內絲步入宮廷）

　　　　　　（伯爵來到花園）
路納伯爵　**夜已寂靜！** 🎧 <u>CD 1-10</u>
　　　　　　此刻皇后必定深睡了……
　　　　　　但看顧皇后的女官依舊醒著……
　　　　　　喔！萊奧諾拉，妳仍醒著……
　　　　　　妳陽台上閃爍的燈火向我訴說妳未入眠。
　　　　　　啊！愛的烈焰
　　　　　　燃燒我每一寸！
　　　　　　我一定要見到妳，
　　　　　　妳務必聽我訴情！
　　　　　　我來了！
　　　　　　這是我們專屬的時刻！
　　　　　　(遊唱詩人的魯特琴聲從遠處傳來，歌劇演出時則是以豎琴模仿。)
　　　　　　遊唱詩人！ 🎧 <u>CD 1-11</u>
　　　　　　我不由震顫！

曼里科　在此亂世煢煢獨立，
　　　　　　不得已與戰火同命，
　　　　　　她是我的唯一惦記，（這句唱3次）
　　　　　　寄託吟遊詩人的心。

路納伯爵　喔！這胡言亂語！
　　　　　　我滿腔怒氣！

MANRICO Ma s'ei quel cor possiede,
 bello di casta fede,

CONTE Oh detti!
MANRICO È d'ogni re maggior...
CONTE Oh gelosia!

MANRICO Maggior il trovatore!

CONTE Non m'inganno!
 Ella scende!

LEONORA *Anima mia!* 🎧 CD 1-12

CONTE Che far?

LEONORA Più dell'usato è tarda l'ora...
 io ne contai gl'istanti co' palpiti del core!
 Alfin ti guida pietoso amor...
 fra queste braccia!

MANRICO Infida!

LEONORA Qual voce!
 Ah, dalle tenebre tratta in errore io fui!
 A te credea rivolgere
 l'accento, e non a lui!

| 曼里科 | 但若妳懷擁這顆心，
聖潔忠誠山海不移， |

路納伯爵　喔！這甜言蜜語！
曼里科　我就勝過世上君王……（這句唱 3 次）
路納伯爵　喔！我滿腔妒意！

曼里科　我就勝過一國之君！

路納伯爵　果然不出所料！
她下來了！
（萊奧諾拉從宮殿階梯下入花園）

萊奧諾拉　我思念的人！🎧 **CD 1-12**
（夜色昏暗，讓萊奧諾拉誤認伯爵是她等待的曼里科，因而牽起伯爵的手，動作親暱。）

路納伯爵　該如何是好？

萊奧諾拉　你比平時遲了一些……
我隨著悸動的心跳數算著分分秒秒！
終於你憐惜的愛……
來到我雙臂之間！

曼里科　不忠的女人！

萊奧諾拉　那聲音！（萊奧諾拉恍然大悟自己認錯人！）
啊，是黑暗讓我認錯人了！
我以為那個人是你……
那歌聲……不是他！

A te, che l'alma mia,
sol chiede, sol desia!
Io t'amo, il giuro, t'amo,
d'immenso, eterno amor!

CONTE Ed osi!

MANRICO Ah, più non bramo!

{ **CONTE** Avvampo di furor!
 LEONORA Io t'amo!

MANRICO Ah, più non bramo!

CONTE Se un vil non sei, discovriti!

LEONORA Ohimè!

CONTE Palesa il nome!

LEONORA Deh, per pietà!

MANRICO Ravvisami! Manrico io son!

CONTE Tu! Come? Insano!
 Temerario!
 D'Urgel seguace,

 a morte proscritto...
 ardisci volgerti...

　　　　　　　　　我的心只想著你，
　　　　　　　　　只追尋你，只渴望你！
　　　　　　　　　我愛你，我發誓，只愛你！
　　　　　　　　　給你天長地久的愛情！

路納伯爵　　你膽子好大！

曼里科　　　啊！我別無所求！（意指他除了萊奧諾拉外別無所求！）

⎧ **路納伯爵**　　我快氣炸！
⎩ **萊奧諾拉**　　我愛你！（對曼里科說）

曼里科　　　啊！我別無所求！

路納伯爵　　若不是懦夫，就表明身分！

萊奧諾拉　　天啊！

路納伯爵　　報上姓名！

萊奧諾拉　　天啊！上帝保佑！

曼里科　　　聽好了！我叫曼里科！

路納伯爵　　是你！怎麼會？真是瘋了！
　　　　　　　你這莽夫！
　　　　　　　烏哲爾的走狗！（由此得知，曼里科是替興兵叛變的烏哲爾
　　　　　　　　　　　　　　　伯爵在內戰中賣命的傭兵戰士。）
　　　　　　　你們死亡的命運早已註定……
　　　　　　　你竟然還敢私闖此地……

a queste regie porte?

MANRICO Che tardi?
Or via le guardie appella,
ed il rivale
al ferro del carnefice consegna!

CONTE Il tuo fatale istante assai più prossimo è,
dissennato! Vieni...

LEONORA Conte!

CONTE Al mio sdegno vittima
è d'uopo ch'io ti sveni!

LEONORA Oh ciel, t'arresta!

CONTE Seguimi!

MANRICO Andiam!

LEONORA Che mai farò?

CONTE Seguimi!

MANRICO Andiam!

LEONORA Un sol mio grido perdere lo puote...
M'odi!

難道不知這兒是皇室宮禁？

曼里科　　　那你在等什麼？
趕快召集侍衛們，
將你的情敵
送上斷頭台受鐵血死刑！

路納伯爵　　你的性命將終結得更早，
你這狂徒！受死吧⋯⋯
（發展至此，伯爵和曼里科已拔劍相對、氣氛緊張！）

萊奧諾拉　　伯爵！

路納伯爵　　我要殺你洩憤
我要你命喪我劍下！

萊奧諾拉　　喔天啊！別打！

路納伯爵　　有種就來！

曼里科　　　走啊！

萊奧諾拉　　我該怎麼辦？

路納伯爵　　有種就來！

曼里科　　　走啊！

萊奧諾拉　　或許我的哀求能讓他手下留情⋯⋯
伯爵聽我說！

CONTE No!
 Di geloso amor sprezzato, 🎧 CD 1-13
 arde in me tremendo il fuoco!
 Il tuo sangue, o sciagurato,
 ad estinguerlo fia poco!
 Dirgli, o folle...
 io t'amo, ardisti!
 Ei più vivere non può!
 Un accento proferisti
 che a morir lo condannò!
 Un accento proferisti.
 che a morir lo condannò!

{ **LEONORA** Un istante almen dia loco...
{ **MANRICO** Del superbo è vana l'ira!

{ **LEONORA** il tuo sdegno alla ragione!
{ **MANRICO** Ei cadrà da me trafitto!

{ **LEONORA** Io, sol io di tanto foco,
{ **MANRICO** Il mortal, che amor t'inspira...
{ **CONTE** O folle!

{ **LEONORA** son pur troppo la cagione!
{ **MANRICO** Dall'amor fu reso invitto!
{ **CONTE** Dirgli...

{ **LEONORA** Piombi, piombi il tuo furore!
{ **MANRICO** La tua sorte è già compita!
{ **CONTE** t'amo, o folle!

路納伯爵	不！
	這忌妒的心和被看輕的愛，　🎧 <u>CD 1-13</u>
	燃起我滿腔的熊熊怒火！
	唯有你的血，可悲的人，
	能稍稍平息我的憤恨！
	傻女人，竟對他說……
	「我愛你！」這鬼話！
	你絕對不能再活下去！
	妳的表白就是給他詛咒
	他此刻就得受詛咒而死！
	妳的表白就是咒他喪命。
	咒他此刻死個乾淨！

| 萊奧諾拉 | 至少有一個瞬間…… |
| 曼里科 | 傲慢的怒氣一點用都沒有！ |

| 萊奧諾拉 | 讓理智控制生氣！ |
| 曼里科 | 我的劍將刺他倒地！ |

萊奧諾拉	我怎會遇到這樣的事情！
曼里科	專情於愛你的人……
路納伯爵	傻女人！

萊奧諾拉	我是你憤怒的原因！
曼里科	愛的征服無可抵抗！
路納伯爵	竟對他說……

萊奧諾拉	是我引燃，引燃你的怒火！
曼里科	你的命運已經註定！
路納伯爵	「我愛你！」傻女人！

LEONORA	sulla rea che t'oltraggiò!
MANRICO	l'ora omai per te suonò!
CONTE	t'amo, o folle!

LEONORA	Vibra il ferro in questo core!
MANRICO	Il suo core e la tua vita!

LEONORA	Che te amar non vuol né può!
MANRICO	Il destino a me serbò!

CONTE Il tuo sangue, o sciagurato,
ad estinguerlo fia poco!
Dirgli, o folle...
io t'amo, ardisti!
Ei più vivere non può.
No ei più vivere non può!
No! No! Non può!
No ei più vivere non può!

LEONORA	Piombi, piombi il tuo furore!
MANRICO	La tua sorte è già compita!
CONTE	Di geloso amor sprezzato!

LEONORA	Sulla rea che t'oltraggiò!
MANRICO	L'ora omai per te suonò!
CONTE	Arde in me tremendo il fuoco!

LEONORA	Vibra il ferro in questo core!
MANRICO	Il suo core e la tua vita!
CONTE	Un accento proferisti!

萊奧諾拉	請將怒火發在我的身上！
曼里科	你的喪鐘即將敲響！
路納伯爵	「我愛你！」傻女人！

萊奧諾拉	把你的劍刺進這顆心！
曼里科	你的性命和她的愛情！

萊奧諾拉	刺進這顆永遠無法愛你的心！
曼里科	都是掌握在我手心！

路納伯爵	可悲的人，唯有你的血，
	能稍稍平息我的憤恨！
	竟對他說，傻女人……
	「我愛你！」這鬼話！
	你絕對不能再活下去。
	不！絕不能再活下去！
	不！不！不能！
	不！絕不能再活下去！

萊奧諾拉	是我引燃，引燃你的怒火！
曼里科	你的命運已經註定！
路納伯爵	這忌妒的心和被輕蔑的愛！

萊奧諾拉	請將怒火發在我的身上！
曼里科	你的喪鐘即將敲響！
路納伯爵	燃起我的熊熊怒火！

萊奧諾拉	把你的劍刺進這顆心！
曼里科	你的性命和她的愛情！
路納伯爵	妳的表白就是咒他喪命！

LEONORA	Che te amar non vuol né può!
MANRICO	Il destino a me serbò!
CONTE	Che a morir lo condannò!

CONTE Che a morir lo condannò!

LEONORA	Che te amar non vuol né può!
MANRICO	Il destino a me serbò!
CONTE	Che a morir lo condannò!

CONTE Che a morir lo condannò!

LEONORA	Che te amar non vuol né può!
MANRICO	Il destino a me serbò!
CONTE	Che a morir lo condannò!

萊奧諾拉	刺進這顆永遠無法愛你的心！
曼里科	都是掌握在我手心！
路納伯爵	咒他此刻死個乾淨！

路納伯爵　　　此刻就咒你死無葬身之地！

萊奧諾拉	刺進這顆永遠無法愛你的心！
曼里科	都是掌握在我手心！
路納伯爵	咒他此刻死個乾淨！

路納伯爵　　　你死了我痛快乾淨！

萊奧諾拉	刺進這顆永遠無法愛你的心！
曼里科	都是掌握在我手心！
路納伯爵	咒他此刻死個乾淨！

（三個人在打打唱唱中下場。）

　　透過伯爵的斥問，我們得知遊唱詩人名叫曼里科，他除了擁有音樂才華外，也是替叛變的烏哲爾伯爵在政爭中賣命的傭兵戰士，和支持斐迪南一世的路納伯爵不只是情敵，還是政敵！

　　歌劇《遊唱詩人》的第一部分就在曼里科與伯爵拔劍決鬥、衝下舞台的瞬間結束了！緊接著「第二部分」幕一開，我們就會聽見世界名曲〈打鐵歌〉，以及迎來作曲家威爾第在《遊唱詩人》裡最著迷的角色——吉普賽婦女阿祖切娜。

Parte Seconda

La zingara

第二部分

吉普賽婦人

第一場 導賞（一）

有鑑於「第二部分第一場」劇本份量豐厚扎實，劃分 4 個區塊解說以求理解清晰。

吉普賽人的《打鐵歌》

1850 年 1 月 2 日，威爾第曾寫信告訴卡馬拉諾說：「這部歌劇的首席角色是一名性格奇異的吉普賽婦人，我想直接用她的名字當歌劇標題！」可見威爾第對阿祖切娜深深著迷。雖然，最後歌劇定稿時，標題是《遊唱詩人》非《阿祖切娜》，但這句話充分強調了威爾第對這名吉普賽婦女即將替劇情帶來宏闊張力的殷切企盼！緣此，看重阿祖切娜表現空間的作曲家在揭開「第二部分」的吉普賽〈打鐵歌〉內，就直接鑲嵌阿祖切娜的登場名篇〈尖聲烈焰〉，襯托她次女高音暗沉嗓音所凸顯的吉普賽獨特性格。這樣還不夠！為了營造這個浪跡天涯的民族在山腳廢墟打鐵的真實感，威爾第此處的樂器配置別出心裁，除了尖銳的短笛會在樂團裡高昂突出外，三角鐵和真正鐵槌鐵砧的出現才是最與眾不同的編排！

威爾第在樂譜上清楚標示著「用鐵槌槌鐵砧[1]」，然後又仔細交代說「合唱團（邊唱邊用）鐵槌槌鐵砧來打拍子，低音聲部打正拍，高音聲部敲反拍[2]」他這樣的做法，等同是將樂團的打擊聲部搬移部分到舞台

1 *Martelli sulle incudini*

2 *I cori batteranno a tempo i martelli sulle incudini — I bassi faranno il colpo in tempo — I tenori il contrattempo.*

上，聲響效果逼真又立體！我童年時期聽過〈打鐵歌〉後，日後只要經過鐵工廠，腦海都會浮現這首曲子的旋律，可見威大師的曲調和配器但凡聽過的人，無論幾歲，都難以忘記！

詭譎的醜惡之美

　　此外，劇本作家卡馬拉諾說故事的功力依舊不容小覷，在威爾第的威勢下，卡馬拉諾將《遊唱詩人》寫成一部從不同人物的不同角度唱故事給觀眾們聽，讓觀眾們自行推敲事情真相的歌劇。請回想，在這齣歌劇「第一部分」的開始，是侍衛長費蘭多唱路納伯爵家不可思議的恐怖往事給侍衛們聽；而到了「第二部分」開場的〈打鐵歌〉裡，吉普賽婦女阿祖切娜則會透過〈尖聲烈焰〉對吉普賽同伴們唱另一個角度下的駭人往事！威爾第本來就擅長處理醜惡之美，他 1847 年在佛羅倫斯佩格拉劇院首演的歌劇《馬克白》裡的馬克白夫人是位用醜惡嗓音唱出藝術之聲的角色，而到了 4 年後的阿祖切娜，就又是用怪醜的音色唱出美感的例子。對威爾第來說，**好的聲音不一定是優美的聲音，好的聲音是表情正確的聲音**。阿祖切娜招牌名曲〈尖聲烈焰〉裡含有大量詭異顫音，像火舌飄搖也像發冷打顫，在熱火前打顫！可見她要說的故事，以及這個角色本身有多麼令人驚懼！緊接著請閱讀聆聽，〈打鐵歌〉打出的〈尖聲烈焰〉！

Scena Prima

Le falde di un monte della Biscaglia. Arde un gran fuoco. È l'alba. Azucena siede presso il fuoco. Manrico le sta disteso accanto, avviluppato nel suo mantello. Ha l'elmo ai piedi e fra le mani la spada, su cui figge immobilmente lo sguardo. Una banda di zingari è sparsa all'intorno.

🎧 CD 1-14

ZINGARI *Vedi! le fosche notturne spoglie de'cieli sveste l'immensa voltai!*
Sembra una vedova che alfin si toglie i bruni panni ond'era involta!
All'opra! All'opra!
Dàgli!
Martella!

Chi del gitano i giorni abbella?
Chi del gitano i giorni abbella?
Chi?
Chi i giorni abbella?
Chi del gitano i giorni abbella?
La zingarella!

Versami un trattoi!
Lena e coraggio il corpo e l'anima traggon dal bere!

Oh, guarda, guarda! Del sole un raggio
brilla più vivido nel mio/tuo bicchiere!
All'opra! All'opra!

第一場　唱詞 (一)

比斯開山麓的一片廢墟。後方露天的場景處燃著熊熊篝火。天剛破曉。
阿祖切娜依火而坐，曼里科斜臥在她身旁，身裹斗篷，他的頭盔在腳邊，
手裡握著劍，兩眼睜睜無神凝視。一群吉普賽人圍繞四周。

吉普賽人　　看哪！黑暗的夜終於掀開了它的厚重面紗！　🎧 CD 1-14
　　　　　　好似守寡的女人終於脫下密不透風的深色衣裳！
　　　　　　幹活吧！幹活吧！
　　　　　　拿起！
　　　　　　鐵鎚來！
　　　　　　(此處，威爾第指示扮演吉普賽人的合唱團團員們要邊唱〈打
　　　　　　鐵歌〉，邊用鐵槌搥鐵砧打拍子。)
　　　　　　誰給吉普賽男人的苦日子一點甜頭？
　　　　　　誰給吉普賽男人的沉悶一點舒爽？
　　　　　　誰？
　　　　　　誰給苦日子一點甜頭？
　　　　　　誰給吉普賽男人的勞碌一點舒爽？
　　　　　　吉普賽女郎！

　　　　　　為我倒杯酒！
　　　　　　體力和勇氣都從酒精裡汲取！

　　　　　　喔！看啊！看啊！太陽的光芒
　　　　　　讓你/我酒杯裡的液體亮亮晃晃！
　　　　　　幹活吧！幹活吧！

Chi del gitano i giorni abbella?
Chi del gitano i giorni abbella?
Chi?
Chi i giorni abbella?
Chi del gitano i giorni abbella?
La zingarella!

AZUCENA *Stride la vampa!* CD 1-15
La folla indomita
corre a quel fuoco
lieta in sembianza!
Urli di gioia
intorno echeggiano
cinta di sgherri
donna s'avanza!
Sinistra splende
sui volti orribili
la tetra fiamma
che s'alza...
che s'alza...
al ciel!
Che s'alza al ciel!

Stride la vampa!
Giunge la vittima
nero vestita,
discinta e scalza!
Grido feroce

誰給吉普賽男人的苦日子一點甜頭？
誰給吉普賽男人的沉悶一點舒爽？
誰？
誰給苦日子一點甜頭？
誰給吉普賽男人的勞碌一點舒爽？
吉普賽女郎！

(阿祖切娜起身唱名曲〈尖聲烈焰〉，吉普賽人都圍過來聽。)

阿祖切娜　　**火在劈啪燒！** 🎧 <u>CD 1-15</u>
人們在尖叫
奔向篝火堆
滿面開心笑！
咆哮狂歡間
聲響任迴旋
警備拉扯拖
推進一婦人！
火光左映照
她驚恐面容
無情的火舌
往天燒……
往天燒……
天啊！
往無盡天邊燒！
(雙簧管與單簧管的吹奏似乎對阿祖切娜的描述心生同情。)

火在劈啪燒！
受刑者來到
身穿黑破衣，
襤褸而赤腳！
奮力吼哭喊

di morte levasi,
l'eco il ripete
di balza in balza!
Sinistra splende
sui volti orribili
la tetra fiamma
che s'alza...
che s'alza...
al ciel!
Che s'alza al ciel!

ZINGARI *Mesta è la tua canzon!* 🎧 CD 1-16

AZUCENA Del pari mesta
che la storia funesta
da cui tragge argomento!
" *Mi vendica!* "
" *Mi vendica!* "

MANRICO L'arcana parola ognor!

UNO ZINGARO Compagni, avanza il giorno,
a procacciarci un pan!
Su! Su!
Scendiamo per le propinque ville!

ZINGARI Andiamo! Andiamo!

死神片刻噬，
淒厲決絕聲
心驚一陣陣！
火光左映照
她臨死面孔
無奈無情火
往天燒……
往天燒……
天啊！
往無盡天邊燒！

吉普賽人　　　**妳的歌充滿憂傷！** 🎧 <u>CD 1-16</u>

阿祖切娜　　這樣的悲傷
與它的故事同斷腸
曲調都是藉往事幽幽淒唱……
「來為我復仇！」
「為我復仇！」

曼里科　　　又反覆這些隱晦的話！（曼里科顯得困擾。）

一位吉普賽人　夥伴們啊，天光已亮，
去找吃的吧！
走吧！走吧！
去山下鄰近的村莊！

吉普賽人　　走吧！走吧！
（吉普賽人邊唱邊散去，鐵槌槌鐵砧的聲響也不再出現。）

Chi del gitano i giorni abbella?
Chi del gitano i giorni abbella?
Chi?
Chi i giorni abbella?
Chi del gitano i giorni abbella?
La zingarella!
La zingarella...

誰給吉普賽男人的苦日子一點甜頭？
誰給吉普賽男人的沉悶一點舒爽？
誰？
誰給苦日子一點甜頭？
誰給吉普賽男人的勞碌一點舒爽？
吉普賽女郎！
吉普賽女郎……
(吉普賽人下場，只留下阿祖切娜及曼里科在原處。)

第一場 導賞（二）

　　鑲嵌在〈打鐵歌〉裡的〈尖聲烈焰〉的確是非常迷魅的一首歌曲！從這首歌曲的唱詞可以推斷出阿祖切娜應該就是侍衛長費蘭多口中，那位久遠前被火刑處死的吉普賽婦人的女兒。假使這個推測無誤，那曼里科是誰？他為什麼會和阿祖切娜在一起，還對阿祖切娜抱怨「又反覆這些隱晦的話」呢？這個謎團，會在打鐵的吉普賽人全都離開，只剩阿祖切娜和曼里科獨處時，阿祖切娜接力〈尖聲烈焰〉再唱的第二首名曲〈她被銬上手銬腳鐐〉得到解答。

　　阿祖切娜在〈她被銬上手銬腳鐐〉中，精神恍惚的回到多年前給她重大創傷的景象裡，她的眼神詭異、言語迷離，沒有邏輯的東唱一點、西說一塊，像是神智失常的胡言亂語！然而頭腦清晰的我們卻能夠從這些片片斷斷抽絲剝繭，拼湊出曼里科的真實身世來。當閱讀及聆聽〈她被銬上手銬腳鐐〉時，請特別留意雙簧管和小提琴在歌曲主旋律背後半音下行的悲鳴，這詭譎的悲鳴襯托的是阿祖切娜內心深處的驚懼恐慌。此外，當這闋幽暗曲調被阿祖切娜哀泣的嗓音哼唱到半途，她回憶母親快要被火吞噬的瞬間，稍早我們聽過的〈尖聲烈焰〉主題會隱隱在樂團浮現。

Scena Prima

MANRICO *Soli or siamo.* 🎧 <u>CD 1-17</u>
Deh... narra!
Quella storia funesta...

AZUCENA E tu la ignori, tu pur?
Ma... giovinetto, i passi tuoi d'ambizion lo sprone lungi traea!
Dell'ava il fine acerbo è quest'istoria...
La incolpò superbo Conte di malefizio,
onde asseria colto un bambin suo figlio,
essa bruciata venne ov'arde quel foco!

MANRICO Ahi! Sciagurata!

AZUCENA *Condotta ell'era in ceppi* 🎧 <u>CD 1-18</u>
al suo destin tremendo,
col figlio sulle braccia,
io la seguia piangendo.
Infino ad essa un varco tentai,
ma invano, aprirmi
invan tentò la misera...
fermarsi e benedirmi!
Che, fra bestemmie oscene,
pungendola coi ferri,
al rogo la cacciavano
gli scellerati sgherri!

第一場　唱詞 (二)

曼里科　　就剩我們兩人了。🎧 CD 1-17
唉……妳說吧！
那段悲傷往事……

阿祖切娜　連你都不太清楚啊？
這也難怪…… 你年少時志向遠大，雄心驅使你遠離故鄉！
這段往事說的是你祖母凶死的過程……
有位傲慢的伯爵指控她施行巫術，
說他兒子被下了毒蠱，
於是就在這柴堆旁燒死她！

曼里科　　唉啊！多麼淒涼！

(雙簧管與小提琴演奏著半音下行的悲鳴)

阿祖切娜　她被銬上手銬腳鐐　🎧 CD 1-18
拖向命運恐怖終了，
我的雙臂懷抱嬰孩，
鼻涕眼淚快步跟隨。
我盡全力擠過人群，
但，都只是白費力氣
可憐的她也曾企圖……
停下腳步給我安撫！
那個當下，謾罵羞辱交雜，
鋒利劍匕戳刺刮骨，
把她逼上火刑柴堆
那群殘忍的殺人幫兇！

Allor, con tronco accento:
"*mi vendica! sclamò.*"
Quel detto un eco eterno
in questo cor... in questo cor lasciò!

MANRICO La vendicasti?

AZUCENA Il figlio giunsi a rapir del Conte...
lo trascinai qui meco!
Le fiamme ardean già pronte...

MANRICO Le fiamme? Oh ciel!
Tu forse?

AZUCENA Ei distruggeasi in pianto,
io mi sentiva il cor dilaniato,
infranto!

Quand'ecco agl'egri spirti...
come in un sogno, apparve
la vision ferale
di spaventose larve!
Gli sgherri! Ed il supplizio!
La madre smorta in volto!
Scalza! Discinta!
Il grido! Il grido!
Il noto grido ascolto!
"*Mi vendica!*"
La mano convulsa stendo...

在火裡，她淒楚叫喊：
「妳務必要替我報仇！」
含冤魔咒餘音迴盪
我心深處……我心深處不能遺忘！

曼里科　　那妳為他報仇了嗎？

阿祖切娜　我盜取了那伯爵家的男嬰……
並且將他抱來這裡！
那火焰燒得正旺……

曼里科　　大火？天啊！
難道妳？

阿祖切娜　那嬰孩不停不停啼哭，
我的心也撕成碎碎片片，
心都碎了！

（樂團在阿祖切娜歌聲底下回顧〈尖聲烈焰〉的主題）
恍恍惚惚間……
彷若置身夢境
幽靈鬼魅顯靈
令人喪膽的形體！
劊子手們！殘暴酷刑！
我的母親慘白臉孔！
赤足！襤褸！
嘶吼！尖叫！
我又聽見了那哀號：
「為我報仇！」
我伸出顫抖的手……

stringo la vittima,
nel foco la traggo,
la sospingo!
Cessa il fatal delirio, l'orrida scena fugge,
la fiamma sol divampa, e la sua preda strugge!
Pur volgo intorno il guardo
e innanzi a me vegg'io
dell'empio Conte il figlio!

MANRICO Ah! Che dici?

{ **AZUCENA** Il figlio mio! Mio figlio avea bruciato!
 MANRICO Ah! Qual orror!

{ **AZUCENA** Ah! Mio figlio! Mio figlio!
 MANRICO Quale orror! Ah! Quale orror!

AZUCENA Il figlio mio! Il figlio mio!

{ **AZUCENA** Avea bruciato!
 MANRICO Orror!

MANRICO Quale orror!
 Quale orror!

AZUCENA Sul capo mio le chiome
 sento drizzarsi ancor!
 Drizzarsi ancor!
 Drizzarsi ancor!

　　　　　　　抓著當作祭品的嬰孩，
　　　　　　　拽到火邊，
　　　　　　　奮力一扔！
　　　　　　　瘋狂的妄念停止了，駭人的幻像消失了，
　　　　　　　只剩火焰熊熊燃燒，大塊咀嚼它的獵物！
　　　　　　　但當我回頭一看
　　　　　　　出現在我眼前的
　　　　　　　竟是可恨的伯爵之子！

曼里科　　　啊！妳說什麼？

　　　　　　　(阿祖切娜撕心裂肺的狂嚎！)
阿祖切娜　　是我的兒子！我燒死了我的兒子！
曼里科　　　啊！多恐怖啊！

阿祖切娜　　啊！是我兒子！我兒子！
曼里科　　　太可怕了！啊！多恐怖啊！

阿祖切娜　　我兒子！我兒子！

阿祖切娜　　我燒死了自己的兒子！
曼里科　　　好可怕！

曼里科　　　什麼鬼事！
　　　　　　　駭人聽聞！

阿祖切娜　　講到這裡我頭皮發麻
　　　　　　　寒毛都又悚然豎立！
　　　　　　　又不寒而慄！
　　　　　　　又觸目心驚！

第一場 導賞（三）

曼里科的真實身世

　　方才阿祖切娜驚悚回憶誤殺親生兒子的〈她被銬上手銬腳鐐〉，是一種自虐式的傷口反芻。人世間有些傷痛，特別是傷及靈魂元氣的哀慟，並不會隨時間流逝而淡化，相反的，它會隨著時間堆疊而強化。每回憶一次，就是割裂傷疤、摳起結痂，而反覆結痂又掀開所糊化的濃血，有時比死亡還令人痛苦。古詩詞說「憂思歲月磨」，難怪許多精神科醫生或心理諮商師會經常鼓勵前來求診的患者不要一直反芻傷痛、舔舐傷口！但這對於有痛才有戲、有劇痛才有大戲的阿祖切娜而言，是絕不可能做到的事情，她的一生註定要掙扎在喪母喪子的仇恨以及養育伯爵無辜孩子的矛盾夾縫中，在人性極惡與極善兩端擺盪，精神絲弦永遠被拉得很緊很繃，無法放鬆！事情發展至此，曼里科真實的身世呼之欲出，他是誰呢？他其實就是路納伯爵的親弟弟迦西亞。

阿祖切娜的復仇計畫

　　原來啊，當年阿祖切娜在母親被燒死，內心悲憤的匆亂瞬間又誤投自己骨肉至熊熊烈焰後，索性心一橫，含著怨恨養大她盜來的伯爵之子，並且策畫著將來某一天，要利用這個孩子進行更大更恐怖的報復！儘管，在撫育這個男孩，也就是曼里科的過程中，阿祖切娜也曾因為曼里科的善良貼心一度想放棄仇恨，帶著曼里科歸隱山林重新生活，可是如影隨形的往事卻不斷來糾纏她，逼得她終究離開林野，朝復仇目標邁進。

　　浪跡天涯、四處為家的吉普賽人本來就很容易得知各種各樣的小道消息，長年關注路納伯爵家的阿祖切娜也是如此。她獲知曼里科有個哥哥，又在政爭內戰裡支持斐迪南一世後，便暗中策劃送毫不知情的曼里科加入與斐迪南一世敵對的烏哲爾伯爵陣營當傭兵戰士，伺機讓曼里科藉戰爭的打打殺殺砍死親哥哥！對阿祖切娜而言，她感興趣的既非政治也非內亂，她是要令那老伯爵的兩個兒子自相殘殺！要使那仇人的家也嘗嘗親情斷裂的刺骨之痛！

　　純良的曼里科聽罷母親悲哀經歷的當下，雖然立刻懷疑起自己的身世，也立刻追問阿祖切娜自己到底是誰？是不是她親生兒子……等等，但這些疑惑，都在阿祖切娜一再堅持曼里科也是她的親生骨肉，又提出不久前當所有人都傳言曼里科在佩里拉戰役戰死、屍首無存之際，唯有當母親的她不信謠傳，執意尋找並救活重傷兒子的解釋下煙消雲散。接著，曼里科便藉由〈我猛烈的突襲令他無法招架〉一曲娓娓道出，他曾經有機會砍死路納伯爵，可是舉刀欲刺的那一秒，奇怪的憐憫、莫名的同情卻令他的手臂遲疑、殺不下去！聽了這段描述的阿祖切娜，又會有怎樣的反應呢？

Scena Prima

MANRICO *Non son tuo figlio!* 🎧 CD 1-19
E chi son io?
Chi dunque?

AZUCENA Tu sei mio figlio!

MANRICO Eppur dicesti...

AZUCENA Ah forse... Che vuoi...
Quando al pensier s'affaccia il truce caso
lo spirto intenebrato pone
stolte parole sul mio labbro.
Madre... tenera madre...
non m'avesti ognora?

MANRICO Potrei negarlo?

AZUCENA A me, se vivi ancora, nol dei?
Notturna, nei pugnati campi di Pelilla...
ove spento fama ti disse,
a darti sepoltura non mossi?
La fuggente aura vitalnon iscovrl?

第一場　唱詞 (三)

(聽完母親恐怖往事的曼里科愣了幾秒立刻清醒，猛然懷疑
起自己的身世！)

曼里科　　我不是妳兒子！　🎧 <u>CD 1-19</u>
　　　　　那我是誰？
　　　　　我是誰？

阿祖切娜　你是我兒子！

曼里科　　可是妳剛剛說……

阿祖切娜　啊或許…… 你想想啊……
　　　　　每當我憶起那段驚悚往事時
　　　　　內心深沉的負荷
　　　　　總讓我胡言亂語。
　　　　　母親哪…… 做一位溫柔的母親……
　　　　　難道不是我長久以來對你的方式？

曼里科　　我怎能否認？

(然而此刻曼里科心中的懷疑尚未釋懷，於是阿祖切娜繼續
說服他……)

阿祖切娜　要不是我，你怎能重生，不是嗎？
　　　　　那晚，在佩里拉的戰場上……
　　　　　傳言你已戰死沙場，
　　　　　若非我堅持死要見屍？
　　　　　如何能發現你一息尚存？

Nel seno non l'arrestò materno affetto?
E quante cure non spesi
a risanar le tante ferite!

MANRICO Che portai nel dì fatale,
ma tutte qui, nel petto!
Io sol, fra mille già sbandati...
al nemico volgendo ancor la faccia!
Il rio Di Luna su me piombò
col suo drappello,
io caddi!
Però da forte io caddi!

AZUCENA Ecco mercede ai giorni che l'infame
nel singolar certame ebbe salvi da te!
Qual t'acciecava strana pietà per esso?

MANRICO Oh madre!
Non saprei dirlo a me stesso!

AZUCENA Strana pietà!
Strana pietà...

MANRICO *Mal reggendo all'aspro assalto,* 🎧 CD 1-20
ei già tocco il suolo avea,
balenava il colpo in alto
che trafiggerlo,
trafiggerlo dovea!
Quando arresta... quando arresta un moto arcano...

　　　　　　　難道不是母愛療癒了你的重創？
　　　　　　　我付出了多少辛苦
　　　　　　　才治好你全身的傷！

　　　　　　　(曼里科放下身世之迷，回憶起與路納伯爵對峙的情景...)

曼里科　　　關於那致命之日的記憶，
　　　　　　　全都刻在我的胸臆！
　　　　　　　當我方潰不成軍，唯獨我……
　　　　　　　仍然挺身面對強敵！
　　　　　　　可恨的路納伯爵對我猛攻
　　　　　　　帶著他的士兵襲來，
　　　　　　　我倒下了！
　　　　　　　但敗得相當英勇！

阿祖切娜　　這就叫做報應不爽
　　　　　　　誰叫你先前要饒過他！
　　　　　　　有沒有為自己奇異的憐憫感到扼腕？

曼里科　　　喔母親哪！
　　　　　　　我不知該如何為自己解釋！

阿祖切娜　　莫名的同情！
　　　　　　　莫名的同情哪……

曼里科　　　**我猛烈的突襲令他無法招架，**　🎧 CD 1-20
　　　　　　　他已被我的勇猛打倒在地，
　　　　　　　我高舉利劍就要攻擊
　　　　　　　眼看就要刺穿他的身體，
　　　　　　　刺穿他、送他歸西！
　　　　　　　但就在……就在我要砍殺的瞬間……

nel discender nel discender questa mano!
Le mie fibre acuto gelo fa repente abbrividir...
mentre un grido vien dal cielo,
mentre un grido vien dal cielo!
che mi dice:
"*non ferir!*"

AZUCENA Ma nell'alma dell'ingrato
non parlò del ciel un detto
del ciel un detto!
Oh! Se ancor ti spinge il fato
a pugnar col maledetto,
a pugnar col maledetto,
compi, o figlio!
Qual d'un Dio!
Compi allora!
Il cenno mio!
Sino all'elsa questa lama
vibri, immergi al'empio in cor!

{ AZUCENA Sino all'elsa
{ MANRICO Sì, lo giuro!

{ AZUCENA questa lama
{ MANRICO Questa lama

{ AZUCENA questa lama
{ MANRICO scenderà dell...

我的手…… 竟不可預期、突然遲疑！
一陣如電流的寒顫穿過我的身體……
而且我還聽見來自上天的聲音，
那是來自上天的驚呼！
對我說：
「別殺他！」

阿祖切娜	但對於那可惡的靈魂
	上天不可能替他說話
	那不是上天的聲音！
	喔！如果命運再次安排
	你和那惡徒碰頭，
	和那無賴決鬥，
	殺了他，兒子啊！
	像執行神的旨意！
	送他去地獄！
	就按照我此刻的叮嚀去做！
	直接把這把利刃（邊唱邊遞一把利刃給兒子。）
	深深插進那渾球的胸口！（這句唱兩次）

| 阿祖切娜 | 直接把這把利刃 |
| 曼里科 | 是，我發誓！ |

| 阿祖切娜 | 把這把利刃 |
| 曼里科 | 將這把利刃 |

| 阿祖切娜 | 把這把利刃！ |
| 曼里科 | 深深刺進…… |

AZUCENA	vibri, immergi al'empio in cor!
MANRICO	'empio in cor! Scenderà dell 'empio in cor!

AZUCENA	Sino all'elsa
MANRICO	Sì, lo giuro!

AZUCENA	questa lama
MANRICO	Questa lama

AZUCENA	questa lama
MANRICO	scenderà dell...

AZUCENA	vibri, immergi al'empio in cor!
MANRICO	'empio in cor! Scenderà dell 'empio in cor!

AZUCENA	vibri, immergi al'empio in cor!
MANRICO	scenderà dell 'empio in cor!

AZUCENA	vibri, immergi al'empio in cor!
MANRICO	scenderà dell 'empio in cor!

阿祖切娜	深深插進那渾球的胸口！
曼里科	深深刺進那惡徒的胸口！

阿祖切娜	直接把這把利刃
曼里科	是，我發誓！

阿祖切娜	把這把利刃
曼里科	將這把利刃

阿祖切娜	把這把利刃
曼里科	深深刺進……

阿祖切娜	深深插進那渾球的胸口！
曼里科	深深刺進那惡徒的胸口！

阿祖切娜	就深深插進那渾球的胸口！
曼里科	就刺進那惡徒的胸口！

阿祖切娜	插進那渾球的胸口！
曼里科	刺進那惡徒的胸口！

第一場 導賞（四）

剛剛，阿祖切娜聽了曼里科對伯爵的奇異憐憫後，咬牙切齒要求兒子：「倘若日後再有機會遇上可惡的路納伯爵，一定要殺死他！不可存婦人之仁！」但，曼里科日後再對上路納伯爵時，真的會照阿祖切娜的要求做嗎？關於這點，只能先按下不表、留待後話。

湊巧的是，正當這對母子立誓要解決伯爵的時刻，曼里科的心腹魯茲打暗號的號角聲響起了，發生什麼事？是哪裡又有突擊戰了嗎？原來，魯茲派信差送信來告知曼里科，烏哲爾伯爵陣營攻下軍事要塞卡斯泰洛，要曼里科趕緊前去護衛守城。另外，魯茲也知會曼里科，由於外界都認為驍勇善戰的他已經在佩里拉戰役陣亡，連萊奧諾拉也聽信此事、傷心絕望，因而決意今天傍晚要在卡斯泰洛的聖十字修道院出家，當修女歸隱，終生不婚！曼里科讀信至此，內心大驚！全然不顧母親焦慮急唱〈你身上有傷、體力虛弱〉的制止，跨上馬鞍，狂奔修道院欲阻止情人的歸隱儀式！更令劇情緊張的是，就在曼里科風塵僕僕馬上狂奔的當下，想阻止萊奧諾拉歸隱的還有一人，那個人，就是也愛戀伊人的路納伯爵。

Scena Prima

MANRICO *L'usato messo Ruiz invia!* 🎧 <u>CD 1-21</u>
Forse...

AZUCENA *" Mi vendica!"*

MANRICO Inoltra il piè!
Guerresco evento...
dimmi, seguia?

MESSO Risponda il foglio che reco a te!

MANRICO *"In nostra possa è Castellor,*
ne dei tu, per cenno del prence, vigilar le difese.
Ove ti è dato, affrettati a venir!
Giunta la sera, tratta in inganno di tua morte al grido,
nel vicin chiostro della Croce il velo cingerà Leonora."
Oh, giusto cielo!

AZUCENA Che fia?

第一場　唱詞 (四)

(此時，遠方響起號角聲)

曼里科　　這是魯茲的號角聲！　🎧 CD 1-21
　　　　　　或許……

阿祖切娜　「 為我報仇…… 」
　　　　　　(阿祖切娜沉浸往事，根本沒有注意到號角聲和周遭發生的
　　　　　　一切。)

曼里科　　進來吧！
　　　　　　又有戰事了嗎……
　　　　　　說吧，什麼事？

(信差入場)

信差　　　這封信會為您解答！

(讀信)

曼里科　　「 我們已佔領卡斯泰洛，
　　　　　　命你速速前往、守城護衛。
　　　　　　刻不容緩、立即前來！
　　　　　　今天傍晚，由於悲傷的相信了你陣亡的傳言，
　　　　　　萊奧諾拉決定在聖十字修道院出家。」
　　　　　　喔！我的天啊！

阿祖切娜　發生什麼事？(阿祖切娜突然回到現實中！)

MANRICO	Veloce scendi la balza, ed un cavallo a me provvedi.
MESSO	Corro!
AZUCENA	Manrico!
MANRICO	Il tempo incalza! Vola! M'aspetta del colle ai piedi!
AZUCENA	E speri? E vuoi?
MANRICO	Perderla! Oh ambascia! Perder quell'angel!
AZUCENA	È fuor di sé!
MANRICO	Addio!
AZUCENA	No, ferma, odi...
MANRICO	Mi lascia!
AZUCENA	Ferma! Son io che parlo a te! ***Perigliarti ancor languente*** 🎧 CD 1-22 per cammin selvaggio ed ermo!

曼里科	快快下山去， 然後速速替我備馬！
信差	我這就去！ （信差離開。）
阿祖切娜	曼里科！
曼里科	時間緊迫！ 快啊！ 在山腳下等我！
阿祖切娜	你想做什麼？要做什麼？
曼里科	失去她！多悲哀！ 失去那樣的天使！
阿祖切娜	你瘋了！
曼里科	再見！
阿祖切娜	不，等等，聽我說……
曼里科	我走了！
阿祖切娜	等一下！我在跟你說話！ **你身上有傷、體力虛弱**　🎧 <u>CD 1-22</u> 怎堪承受崎路飛奔！

Le ferite vuoi? Demente!
Riaprir del petto infermo!
No! Soffrirlo non poss'io!
Il tuo sangue è sangue mio!
Ogni stilla che ne versi
tu la spremi dal mio cor!
Ah! Tu la spremi dal mio cor!
Tu la spremi dal mio cor!
Ah ah ah...
tu la spremi...
dal mio cor!

MANRICO Un momento può involarmi
il mio ben, la mia speranza!
No! Che basti ad arrestarmi,
terra e ciel non han possanza!

AZUCENA Demente!

MANRICO Ah! Mi sgombra! O madre! I passi,
guai per te, s'io qui restassi!
Tu vedresti a'piedi tuoi...
spento il figlio di dolor!

AZUCENA No, soffrirlo non poss'io...

MANRICO Guai per te, s'io qui restassi!

{ **MANRICO** Tu vedresti a'piedi tuoi...
 AZUCENA No, soffrirlo non poss'io...

你要傷口再撕裂嗎？傻孩子！
這樣會加深胸口的重創！
不！我不能再承受！
你我的血本是同流！
你滴下的每一滴血
都是我心頭的痛！
啊！都是我心頭疼痛！
都是我心頭的痛！
啊啊啊……
都是我……
心頭的疼痛！

曼里科　　　片刻時光悄悄偷走
　　　　　　　我的愛情、我的希望！
　　　　　　　不！這不足以阻擋我，
　　　　　　　天與地又奈我如何！

阿祖切娜　　你瘋了！

曼里科　　　喔！讓開吧！母親！讓我走！
　　　　　　　我若留下，妳將哀戚！
　　　　　　　因為妳會親眼看到……
　　　　　　　妳的兒子悲傷萎靡！

阿祖切娜　　不，我無法承受……

曼里科　　　我若留下，妳會傷心！

⎰ **曼里科**　　　妳將親眼看到……
⎱ **阿祖切娜**　　不，我無法承受……

MANRICO	spento il figlio di dolore!
AZUCENA	il tuo sangue è sangue mio!

MANRICO	Tu vedresti a'piedi tuoi...
AZUCENA	Ogni stilla che ne versi...

MANRICO	spento il figlio di dolor!
AZUCENA	tu la spremi dal mio cor!

AZUCENA Ferma, deh! Ferma!

MANRICO Mi lascia! Mi lascia!

AZUCENA M'odi, deh! M'odi!

MANRICO	Perder quel l'angelo!
AZUCENA	Ah!

MANRICO	Mi lascia! Mi lascia!
AZUCENA	Ah! Ferma, m'odi...

MANRICO	Mi lascia! Mi lascia! Addio!
AZUCENA	son io che parlo a te!

| 曼里科 | 妳的兒子悲傷萎靡！ |
| 阿祖切娜 | 你我的血本是同流！ |

| 曼里科 | 妳將親眼看到…… |
| 阿祖切娜 | 你滴下的每一滴血…… |

| 曼里科 | 妳的兒子悲傷而盡！ |
| 阿祖切娜 | 都是我心頭的痛！ |

| 阿祖切娜 | 等等啊！等等啊！ |

| 曼里科 | 讓我走！讓我去！ |

| 阿祖切娜 | 聽我說！聽我說！ |

| 曼里科 | 失去這樣的天使！ |
| 阿祖切娜 | 啊！ |

| 曼里科 | 讓我走！讓我去！ |
| 阿祖切娜 | 啊！等等，聽我說…… |

| 曼里科 | 我走了！我走了！別了！　（反覆繞唱至歌曲結束） |
| 阿祖切娜 | 我在跟你說話！ |

（曼里科不顧母親反對，堅持離開，奔赴修道院。）

第二場　導賞

「第二部分第二場」依舊劇情豐富，值得專注細聆。

萊奧諾拉的閃亮笑顏

　　路納伯爵與曼里科在佩里拉戰役一別後，伯爵也相信曼里科已經命
喪沙場，於是一廂情願認為，他只要直接把萊奧諾拉從修道院搶過來，
萬事便搞定！對慾火焚身的伯爵來說，曾經拿刀對砍的情敵都已命絕，
眼睛看不見的上帝又有何可懼？正因如此，作曲家威爾第就讓男中音
飾演的反派伯爵搶人前先唱一首表明心跡的歌曲，這首歌是男中音的
必備曲目，它的歌名為〈她笑顏綻放的閃亮〉。這首路納伯爵的主題曲
是奇異質素的交融，透露著暗夜的迷人與邪惡：夜是暗的，星星在夜
裡閃閃發亮，但萊奧諾拉的笑容比星星更亮！但凡唱功深厚的男中音，
都可以將這段旋律蘊含的火熱情感演繹得深入人心。

二次開發的合唱曲

　　緊接在伯爵名曲〈她笑顏綻放的閃亮〉之後，威爾第與卡馬拉諾創
作了一首超精彩的搶人合唱！[1] 這首合唱是侍衛們聽從伯爵命令要去修
道院搶萊奧諾拉前所唱的〈鼓起勇氣！我們走！〉，風格極似威爾第在
歌劇《弄臣》裡譜寫的合唱曲〈小聲點！小聲點！〉。《弄臣》裡的〈小

1　這首合唱曲是位於 CD1 的第 25 首歌曲〈那鐘聲！喔天啊！〉的後半段。

聲點！小聲點！〉是朝臣們要去綁架弄臣女兒前所唱的歌曲；而《遊唱詩人》中的〈鼓起勇氣！我們走！〉則是侍衛們要搶萊奧諾拉時彼此打氣、堅定決心的旋律。威爾第將他早先在《弄臣》裡使用過的音樂素材二次開發，讓觀眾們聽起來既有熟悉感，又有新意來，對新歌劇的好感度大大升溫！再者，參與萊奧諾拉歸隱儀式的修女們在搶人合唱裡鑲入的聖歌也非常動人，威爾第自幼在教會習樂、司琴，既能寫俗又能寫聖，自在遊走舉重若輕，果真天王手筆凡人難以企及！

喜歡用科學角度體察聆聽古典樂樂趣的約翰・包威爾博士在他超受歡迎的著作《好音樂的科學》中說：「人們希望樂曲帶給他們驚喜，但又不希望太過驚喜……而且人們比較喜歡以前就聽過的驚喜！」威爾第雖然不像約翰・包威爾博士做過許多關於聽音樂的實驗和問卷，但他對劇場的熟稔卻讓他自然而然注入這樣的概念在寫作內，威爾第在《遊唱詩人》的〈鼓起勇氣！我們走！〉裡，置放些許樂迷們早已在〈小聲點！小聲點！〉耳熟的元素在其中，而這樣的做法，非但不會有舊瓶裝新酒的桎梏死板，還能令觀眾們莞爾一笑，達到和觀眾「搏感情」的果效！

接著，場景就來到卡斯泰洛聖十字修道院萊奧諾拉進行歸隱儀式的畫面。在這個神聖殿堂，萊奧諾拉會歌詠〈妳為何流淚？……喔！親愛的朋友們〉安慰女僕伊內絲，要她擦去不捨的眼淚。可是如此寧靜的時刻，路納伯爵會怎樣率眾強行打斷呢？在馬背上狂奔的曼里科又來得及趕到嗎？假使，大家看到傳說中戰死沙場的曼里科尚在人世，會不會嚇得魂飛魄散、以為鬼魂跑出地獄？還有，倘若不知親情真相的兄弟二人再次相見，曼里科能按照母親阿祖切娜的要求毫不猶豫殺死路納伯爵嗎？這些疑惑，歌劇「第二部分」最末段，聲線繁複的大重唱將一一替我們解答。

Scena Seconda

Chiostro d'un Cenobio in vicinanza di Castellor. Piante in fondo. È notte.
Il Conte, Ferrando ed alcuni seguaci si inoltrano cautamente, avviluppa-
ti nei loro mantelli.

CONTE *Tutto è deserto...* 🎧 CD 1-23
 né per l'aure ancora suona l'usato carme...
 In tempo io giungo!

FERRANDO Ardita opra,
 o signore, imprendi...

CONTE Ardita... e qual furente amore...
 ed irritato orgoglio chiesero a me!
 Spento il rival,
 caduto ogni ostacol sembrava
 a' miei desiri...
 novello e più possente
 ella ne appresta... l'altare!
 Ah no!
 Non fia d'altri Leonora!
 Leonora è mia!

 Il balen del suo sorriso 🎧 CD 1-24
 d'una stella vince il raggio!

第二場 唱詞

鄰近卡斯泰洛的切諾比歐修道院迴廊上。後方是樹林。深夜。伯爵、費蘭多與一些侍衛們謹慎前進 (往修道院前進)，身裹斗篷。

路納伯爵　　萬物皆寂寥……　🎧 CD 1-23
　　　　　　　連平時的讚美詩都聽不到……
　　　　　　　我來的正是時候！

費蘭多　　　真是果敢啊，
　　　　　　　主人，這樣的行動……

路納伯爵　　果敢…… 是那焚身的愛……
　　　　　　　激起我的堅定意志！
　　　　　　　我的情敵死了，
　　　　　　　障礙似乎一一排除
　　　　　　　我的願望啊……
　　　　　　　但新的阻礙更棘手
　　　　　　　她竟準備要獻身給…… 祭壇！
　　　　　　　啊不行！
　　　　　　　萊奧諾拉不能屬於別人！
　　　　　　　萊奧諾拉是我的！

　　　　　　　(豎笛聲起、渲染夜色)
　　　　　　　她笑顏綻放的閃亮　🎧 CD 1-24
　　　　　　　勝過星星燦爛的光芒！

Il fulgor del suo bel viso
novo infonde... novo infonde a me coraggio!
Ah! L'amor, l'amore ond'ardo
le favelli in mio favor!
Sperda il sol d'un suo sguardo
la tempesta del mio cor!
Ah! L'amor, l'amore ond'ardo
le favelli in mio favor!
Sperda il sol d'un suo sguardo
la tempesta del mio cor!
Ah! L'amor, l'amore ond'ardo
le favelli in mio favor!
Sperda il sol d'un suo sguardo...
la tempesta...
Sperda il sol d'un suo sguardo...
Ah...
la tempesta...
la tempesta del mio cor!

CONTE *Qual suono!* 🎧 <u>CD 1-25</u>
Oh ciel!

FERRANDO La squilla vicino il rito annunzia!

CONTE Ah! Pria che giunga all'altar, sì rapisca!

FERRANDO Oh bada!

她臉龐煥發的美麗
為我注入……注入青春的勇氣！
喔！愛情，願我炙熱的愛情之火
能親自向她告白！
願她秋波流轉的嫵媚
能平息我內心的暴風！
喔！愛情，願我炙熱的愛情之火
能親自向她告白！
願她秋波流轉的嫵媚
能平息我內心的雲湧！
喔！愛情，願我炙熱的愛情之火
能親自向她吐訴！
願她秋波流轉的嫵媚……
我愛如潮湧……
願她秋波流轉的溫柔……
啊……
我愛如潮湧……
願她來寧息我這愛情的暴風！

(樂團裡打擊聲部模擬的教堂鐘聲響起...)

路納伯爵　　那鐘聲！🎧 <u>CD 1-25</u>
　　　　　　　喔天啊！

費 蘭 多　　這聲響表示儀式即將開始！

路納伯爵　　啊！在她抵達聖壇前，就搶走她！

費 蘭 多　　要慎思！

CONTE

Taci!

Non odo!

Andate!

Di quei faggi all'ombra celatevi!

Ah! Fra poco mia diverrà!

Tutto m'investe un foco!

FERRANDO e SEGUACI

Ardir! Andiam!

Celiamoci! Celiamoci!

fra l'ombre...

nel mister!

Ardir! Andiam!

Silenzio! Silenzio!

Sì compia il suo voler!

CONTE

Per me ora fatale... 🎧 CD 1-26

i tuoi momenti, affre...

affretta...

la gioia che m'aspetta,

gioia mortal! Non è!

Gioia mortal! No! No! No! Non è!

In vano un Dio rivale

s'oppone all'amor mio!

Non può nemmeno un Dio!

Donna, rapirti a me!

Non può rapirti a me!

路納伯爵　　　　　閉嘴！
　　　　　　　　　　我不聽！
　　　　　　　　　　去！
　　　　　　　　　　隱藏在山毛櫸的樹影下！
　　　　　　　　　　啊！她即將成為我的人！
　　　　　　　　　　我全身上下如火沸騰！

　　　　　　　　　　(費蘭多與侍衛們以卡農方式疊唱。)

費蘭多與侍衛們　　鼓起勇氣！我們走！
　　　　　　　　　　我們躲藏！躲藏在樹下！
　　　　　　　　　　在陰影暗處⋯⋯
　　　　　　　　　　秘密隱身！
　　　　　　　　　　鼓起勇氣！我們走！
　　　　　　　　　　靜悄悄！靜悄不出聲！
　　　　　　　　　　把任務達成！

路納伯爵　　　　　**我命運的關鍵時刻⋯⋯**　🎧 CD 1-26
　　　　　　　　　　妳命運的重要瞬間！就要...
　　　　　　　　　　就要來了⋯⋯
　　　　　　　　　　歡喜等待著我，
　　　　　　　　　　是狂喜！不！
　　　　　　　　　　是狂喜！不！不！不！不！
　　　　　　　　　　就連上帝都不是我對手
　　　　　　　　　　誰都不能阻擋我！
　　　　　　　　　　連上帝都無能為力！
　　　　　　　　　　誰都奪不走我的女人！
　　　　　　　　　　誰都奪不走我要的女人！

FERRANDO e SEGUACI Ardir! Andiam!
 Celiamoci! Celiamoci!
 fra l'ombre...
 nel mister!
 Ardir! Andiam!
 Silenzio! Silenzio!
 Si compia il suo voler!

CONTE Per me ora fatale,
 i tuoi momenti, affre...
 affretta...
 la gioia che m'aspetta,
 gioia mortal! Non è!
 Gioia mortal! No! No! No! Non è!
 In vano un Dio rivale
 s'oppone all'amor mio!
 Non può nemmeno un Dio!
 Donna, rapirti a me!
 Non può rapirti a me!

FERRANDO e SEGUACI Ardir! Ardir!
CONTE Non può nemmeno un Dio!
FERRANDO e SEGUACI Ardir! Ardir!
CONTE Rapirti a me! Rapirti a me! No no!

{ **CONTE** Non può rapirti a me!
{ **FERRANDO e SEGUACI** Silenzio! Ardir!

(費蘭多與侍衛們以卡農方式疊唱。)

費蘭多與侍衛們	鼓起勇氣！我們走！
	我們躲藏！躲藏在樹下！
	在陰影暗處……
	秘密隱身！
	鼓起勇氣！我們走！
	靜悄悄！靜悄不出聲！
	把任務達成！達成！
路納伯爵	我命運的關鍵時刻，
	妳命運的重要瞬間！就要……
	就要來了……
	歡喜等待著我！
	是狂喜！不！
	是狂喜！不！不！不！不！
	就連上帝都不是我對手
	誰都不能阻擋我！
	連上帝都無能為力！
	誰都奪不走我的女人！
	誰都奪不走我要的女人！
費蘭多與侍衛們	鼓起勇氣！鼓起勇氣！
路納伯爵	連上帝都無能為力！
費蘭多與侍衛們	鼓起勇氣！鼓起勇氣！
路納伯爵	誰都奪不走！奪不走！不不！
路納伯爵	誰都奪不走我要的女人！
費蘭多與侍衛們	靜悄悄！勇敢些！

FERRANDO e SEGUACI Celiamoci fra l'ombre, nel mister!

{ **CONTE** Non può nemmeno un Dio, donna, rapirti a me!
{ **FERRANDO e SEGUACI** Ardir! Ardir! Celiamoci fra l'ombre, nel mister!

FERRANDO e SEGUACI Ardir! Ardir!
CONTE Non può nemmeno un Dio!
FERRANDO e SEGUACI Ardir! Ardir!
CONTE Rapirti a me! Rapirti a me! No no!

{ **CONTE** Non può rapirti a me!
{ **FERRANDO e SEGUACI** Silenzio! Ardir!

FERRANDO e SEGUACI Celiamoci fra l'ombre, nel mister!

{ **CONTE** Non può nemmeno un Dio, donna, rapirti a me!
{ **FERRANDO e SEGUACI** Ardir! Ardir! Celiamoci fra l'ombre, nel mister!

{ **CONTE** Ardir! Celiamoci fra l'ombre, nel mister!
{ **FERRANDO e SEGUACI** Ardir! Celiamoci, celiamoci!

{ **CONTE** Sì! Ardir! Celiamoci fra l'ombre, nel mister!
{ **FERRANDO e SEGUACI** Ardir! Celiamoci, celiamoci!

{ **CONTE** Celiamoci fra l'ombre, nel mister!
{ **FERRANDO e SEGUACI** Celiamoci fra l'ombre, nel mister!

{ **CONTE** Celiamoci fra l'ombre, nel mister!
{ **FERRANDO e SEGUACI** Celiamoci fra l'ombre, nel mister!

費蘭多與侍衛們	秘密隱身在樹叢間！

路納伯爵	連上帝都奪不走我的女人！
費蘭多與侍衛們	鼓起勇氣！鼓起勇氣！秘密隱身在樹叢間！

費蘭多與侍衛們	鼓起勇氣！鼓起勇氣！
路納伯爵	連上帝都無能為力！
費蘭多與侍衛們	鼓起勇氣！鼓起勇氣！
路納伯爵	誰都奪不走！奪不走！不不！

路納伯爵	誰都奪不走我要的女人！
費蘭多與侍衛們	靜悄悄！勇敢點！

費蘭多與侍衛們	鼓起勇氣秘密隱身在樹叢間！

路納伯爵	連上帝都奪不走我的女人！
費蘭多與侍衛們	鼓起勇氣！鼓起勇氣！秘密隱身在樹叢間！

路納伯爵	鼓起勇氣秘密隱身在樹叢間……
費蘭多與侍衛們	鼓起勇氣！我們隱身，我們躲藏！

路納伯爵	是！鼓起勇氣！秘密隱身在樹叢！
費蘭多與侍衛們	鼓起勇氣！我們隱身，我們躲藏！

路納伯爵	秘密隱身在樹叢間！
費蘭多與侍衛們	秘密隱身在樹叢間！

路納伯爵	秘密隱身在樹叢間！
費蘭多與侍衛們	秘密隱身在樹叢間！

CONTE	Ardir!
FERRANDO e SEGUACI	Ardir!
CONTE	Andiam!
FERRANDO e SEGUACI	Andiam!
CONTE	Ardir!
FERRANDO e SEGUACI	Ardir!
CONTE	Ardir!
FERRANDO e SEGUACI	Ardir!

MONACHE

Ah! se l'error t'ingombra... 🎧 CD 1-27
o figlia d'Eva, i rai,
presso a morir, vedrai
che un'ombra, un sogno fu,
anzi del sogno un'ombra
la speme di quaggiù...

CONTE	No! No! Non può!
FERRANDO e SEGUACI	Coraggio ardir!
CONTE	Nemmen un Dio!
FERRANDO e SEGUACI	Si compia il suo!
CONTE	Rapirti a me!
FERRANDO e SEGUACI	Il suo voler!
CONTE	Rapirti a me!

MONACHE

Vieni, e t'asconda il velo...
ad ogni sguardo umano...
aura o pensier mondano
qui vivo più non è!
Al ciel ti volgi, e il cielo,
si schiuderà per te...

路納伯爵	鼓起勇氣！
費蘭多與侍衛們	鼓起勇氣！
路納伯爵	快快去！
費蘭多與侍衛們	快快去！
路納伯爵	鼓起勇氣！
費蘭多與侍衛們	鼓起勇氣！
路納伯爵	鼓起勇氣！
費蘭多與侍衛們	鼓起勇氣！

修女　　　　啊！倘若世間罪惡擾亂妳的心……🎧 <u>CD 1-27</u>
　　　　　　　　夏娃之女的眼睛將會看見，
　　　　　　　　日復一日靠近的死亡
　　　　　　　　只是一個陰影、一個夢境，
　　　　　　　　真正的幻覺
　　　　　　　　是對此世的眷戀……

路納伯爵	不！不！不能！
費蘭多與侍衛們	勇往直前！
路納伯爵	上帝也不准！
費蘭多與侍衛們	與他競爭！
路納伯爵	不准搶奪！
費蘭多與侍衛們	他要的人！
路納伯爵	搶奪我的人！

修女　　　　來吧，讓神聖面紗遮蓋……
　　　　　　　　俗世之人注目的眼光……
　　　　　　　　塵世的榮耀與雜念
　　　　　　　　全是虛空、全是捕風！
　　　　　　　　妳將自己獻身給天堂，
　　　　　　　　天堂的門也將為妳開敞……

CONTE	No! No! Non può!
FERRANDO e SEGUACI	Coraggio ardir!
CONTE	Nemmen un Dio!
FERRANDO e SEGUACI	Si compia il suo!
CONTE	Rapirti a me!
FERRANDO e SEGUACI	Il suo voler!
CONTE	Rapirti a me!
FERRANDO e SEGUACI	Coraggio ardir!
CONTE	No! No! Non può!
FERRANDO e SEGUACI	Coraggio ardir!
CONTE	Nemmen un Dio!
FERRANDO e SEGUACI	Si compia il suo!
CONTE	Rapirti a me!
FERRANDO e SEGUACI	Il suo voler!
CONTE	Rapirti a me!
FERRANDO e SEGUACI	Coraggio ardir!
CONTE	No! No! Non può!
FERRANDO e SEGUACI	Coraggio ardir!
CONTE	Nemmen un Dio!
FERRANDO e SEGUACI	Si compia il suo!
CONTE	Rapirti a me!
FERRANDO e SEGUACI	Il suo voler
CONTE	Rapirti a me!
CONTE	No no... non può rapirti a me!
FERRANDO e SEGUACI	Coraggio ardir!
MONACHE	Si schiuderà...

路納伯爵	不！不！不能！
費蘭多與侍衛們	鼓起勇氣！
路納伯爵	上帝也不准！
費蘭多與侍衛們	與他競爭！
路納伯爵	不准搶奪！
費蘭多與侍衛們	他要的人！
路納伯爵	搶奪我的人！
費蘭多與侍衛們	勇往直前！
	(修女們的聖歌依然迴盪……)
路納伯爵	不！不！不能！
費蘭多與侍衛們	鼓足勇氣！
路納伯爵	上帝也不准！
費蘭多與侍衛們	與他競爭！
路納伯爵	不准搶奪！
費蘭多與侍衛們	他要的人！
路納伯爵	搶奪我的人！
費蘭多與侍衛們	勇往直前！
路納伯爵	不！不！不能！
費蘭多與侍衛們	鼓足勇氣！
路納伯爵	上帝也不准！
費蘭多與侍衛們	與他競爭！
路納伯爵	不准搶奪！
費蘭多與侍衛們	他要的人！
路納伯爵	搶奪我的人！
路納伯爵	不不…… 不准爭奪我愛的女人！
費蘭多與侍衛們	鼓足勇氣！
修女們	為妳而開……

CONTE	No no... non può rapirti a me!
FERRANDO e SEGUACI	Coraggio ardir!
MONACHE	Il cielo per te...

LEONORA	*Perché piangete?* 🎧 <u>CD 1-28</u>

INES	Ah! Dunque...
	tu per sempre ne lasci!

LEONORA	O dolci amiche,
	un riso, una speranza, un fior
	la terra non ha per me!
	Degg'io volgermi a Quei,
	che degli afflitti è solo sostegno,
	e dopo i penitenti giorni,
	può fra gli eletti
	al mio perduto bene
	ricongiungermi un dì...
	Tergete i rai,
	e guidatemi all'ara!

CONTE	No! Giammai!

MONACHE	Il Conte!

LEONORA	Giusto ciel!

CONTE	Per te non havvi che l'ara d'imeneo!

路納伯爵	不不……不准爭奪我愛的女人！
費蘭多與侍衛們	鼓足勇氣！
修女們	天堂為妳預備……

（場景換至修道院聖壇上，萊奧諾拉向伊內絲說話。）

萊奧諾拉　　　　妳為何流淚？　🎧 <u>CD 1-28</u>

伊內絲　　　　　啊！因為……
　　　　　　　　　妳就要永遠離開我們了！

萊奧諾拉　　　　喔！親愛的朋友們，
　　　　　　　　　這世上的笑容、希望，與花朵
　　　　　　　　　已不屬於我！
　　　　　　　　　我必須轉向上帝，
　　　　　　　　　祂是萬千苦難中的唯一支柱，
　　　　　　　　　或許無盡贖罪的日子過後，
　　　　　　　　　能夠蒙受祂的恩寵
　　　　　　　　　與我失去的摯愛
　　　　　　　　　在天國團聚重逢……
　　　　　　　　　拭去妳眼裡的淚，
　　　　　　　　　領我去聖壇吧！

路納伯爵　　　　不！絕對不行！

修女們　　　　　伯爵！

萊奧諾拉　　　　我的天啊！

路納伯爵　　　　妳沒有婚禮以外的聖壇！

MONACHE Cotanto ardia!

LEONORA Insano! E qui venisti?

CONTE A farti mia!

TUTTI Ah!

LEONORA *E deggio e posso crederlo?* 🎧 <u>CD 1-29</u>
Ti veggo a me d'accanto!
È questo un sogno! Un'estasi!
Un sovrumano incanto!
Non regge a tanto giubilo
rapito il cor, sorpreso!
Sei tu dal ciel disceso...
o in ciel son io con te?
Sei tu dal ciel disceso...
o in ciel son io con te?

CONTE Dunque gli estinti lasciano
di morte il regno eterno!

MANRICO Né m'ebbe il ciel né l'orrido
varco infernal sentiero!

CONTE A danno mio rinunzia!
Le prede sue l'inferno!

修女們	真是膽大包天！
萊奧諾拉	瘋了嗎！竟然跑到這裡來？
路納伯爵	來搶奪妳！

（曼里科突然現身！）

全體	啊！

萊奧諾拉　　我能相信嗎？　🎧 CD 1-29
你竟出現在我面前！
這是一個夢！狂喜之夢！
是神奇的魔法！
我的心無法負載
這突來的狂喜！
是你天堂下凡……
還是我與你在天堂團聚？
是你天堂下凡……
還是我與你在天堂團聚？

路納伯爵　　原來是有人死而復活
從地獄出走！

曼里科　　天堂我進不去
地獄也對我沒興趣！

路納伯爵　　壞事怎會又與我碰頭！
都是地獄來的猛獸！

MANRICO Infami sgherri
 vibrano mortali colpi, è vero!

CONTE Ma se non mai si fransero,
MANRICO Potenza irresistibile hanno de' fiumi l'onde!
LEONORA O in ciel son io con te?

MANRICO Ma gli empi un Dio confonde!
CONTE se vivi e viver brami...

MANRICO Quel Dio soccorse a me!
CONTE fuggi da lei, da me!

MANRICO Sì! Sì Quel Dio soccorse a me!
CONTE fuggi da lei, da me.

LEONORA È questo un sogno, un sogno! Un'estasi!
MANRICO Ma gli empi un Dio confonde!
CONTE Se vivi e viver brami, fuggi da lei, da me!
MONACHE Il ciel in cui fidasti
FERRANDO e SEGUACI Tu col destin contrasti

LEONORA È questo un sogno, un sogno, un'estasi!
MANRICO Quel Dio soccorse a me! Sì
CONTE Viver brami, fuggi da lei, da me.
MONACHE pietà de avea di te
FERRANDO e SEGUACI Contrasti suo difensore egli è

曼里科	聲名狼藉的惡棍
	你確實給過我致命一擊！

路納伯爵	但倘若你不想死……
曼里科	生命之河力量強大！
萊奧諾拉	還是我是在天堂見到你？

曼里科	上帝擾亂惡人計謀！
路納伯爵	如果你還想好好的活……

曼里科	而上帝卻救了我！
路納伯爵	就遠離她，遠離我！

曼里科	是！是上帝選擇救我！
路納伯爵	遠離她，遠離我！

（以下多聲部交織較為複雜，順著聆聽直至魯茲喊「烏哲爾萬歲！」處，音樂又會明確起來。）

萊奧諾拉	這是一個夢，一個夢！狂喜之夢！
曼里科	然而上帝擾亂惡人計謀！
路納伯爵	如果你想好好活……遠離她，遠離我！
修女們	相信上帝會保佑！
費蘭多與侍衛們	你跟命運在對抗！

萊奧諾拉	這是一個夢，一個夢！狂喜之夢！
曼里科	是上帝救了我！是！
路納伯爵	如果你還想活……遠離她，遠離我！
修女們	上帝保佑你……
費蘭多與侍衛們	都是為了爭奪她！

LEONORA	Sei tu dal ciel disceso... o in ciel son io con te?
MANRICO	Quel Dio soccorse a me!
CONTE	Viver brami, fuggi da lei, da me.
MONACHE	pietà de avea di te...
FERRANDO e SEGUACI	Tu col destin contrasti suo difensore egli è!

LEONORA	È questo un sogno, un sogno! Un'estasi!
MANRICO	Ma gli empi un Dio confonde!
CONTE	Se vivi e viver brami, fuggi da lei, da me.
MONACHE	Il ciel in cui fidasti...
FERRANDO e SEGUACI	Contrasti suo difensore egli è!

LEONORA	È questo un sogno, un sogno! Un'estasi!
MANRICO	Quel Dio soccorse a me! Sì!
CONTE	Viver brami, fuggi da lei, da me!
MONACHE	Pietà de avea di te...
FERRANDO e SEGUACI	Tu col destin contrasti!

LEONORA	Sei tu dal ciel disceso... o in ciel son io con te?
MANRICO	Quel Dio soccorse a me!
CONTE	Viver brami, fuggi da lei, da me!
MONACHE	Pietà de avea di te...
FERRANDO e SEGUACI	Tu col destin contrasti suo difensore egli è!

RUIZ e SEGUACI	Urgel viva!

MANRICO	Miei prodi guerrieri!

RUIZ	Vieni!

萊奧諾拉	是你天堂下凡…… 還是我與你在天堂團聚？
曼里科	是上帝救了我！
路納伯爵	你還想要命的話…… 就遠離她，遠離我！
修女們	上帝保佑相信祂的人……
費蘭多與侍衛們	跟命運對抗，都是為了她！

萊奧諾拉	這是一個夢，一個夢！狂喜之夢！
曼里科	然而上帝擾亂惡人計謀！
路納伯爵	如果你還想活…… 遠離她，遠離我！
修女們	相信上帝會保佑……
費蘭多與侍衛們	都是為了爭奪她！

萊奧諾拉	這是一個夢，一個夢！狂喜之夢！
曼里科	是上帝救了我！是！
路納伯爵	如果你還想活…… 遠離她，遠離我！
修女們	上帝保佑你……
費蘭多與侍衛們	你跟命運在對抗！

萊奧諾拉	是你天堂下凡…… 還是我與你在天堂團聚？
曼里科	是上帝救了我！
路納伯爵	你還想要命的話…… 遠離她，遠離我！
修女們	上帝保佑相信祂的人……
費蘭多與侍衛們	跟命運對抗，都是為了她！

| 魯茲與士兵們 | 烏哲爾萬歲！ |

| 曼里科 | 我英勇的夥伴們！ |

| 魯茲 | 上啊！ |

MANRICO	Donna, mi segui!
CONTE	E tu speri?
LEONORA	Ah!
MANRICO	T'arretra!
CONTE	Involarmi costei? No!
RUIZ e SEGUACI	Vaneggi! Vaneggi!
FERRANDO e SEGUACI	Che tenti, Signor?
CONTE	Di ragione ogni lume perdei!

LEONORA	M'atterrisce!
MANRICO	Fia supplizio!
RUIZ	Vieni!
FERRANDO e SEGUACI	Cedi!
MONACHE	Ah!

CONTE	Ho le furie nel cor!

LEONORA	M'atterrisce!
MANRICO	Fia supplizio!
RUIZ	Vieni!
FERRANDO e SEGUACI	Cedi!
MONACHE	Sì!

曼里科	親愛的，我們走！
路納伯爵	膽敢如此！
萊奧諾拉	啊！
曼里科	退後！
路納伯爵	你敢把她從我這裡帶走？不！
魯茲與士兵們	上啊！上啊！

（此刻曼里科的陣營已佔上風！）

費蘭多與侍衛們	伯爵，該怎麼辦？
路納伯爵	我完全失去理智！

萊奧諾拉	怵目驚心！
曼里科	殺啊！
魯茲	上啊！
費蘭多與侍衛們	撤啊！
修女們	啊！

路納伯爵	我滿腔怒火！

萊奧諾拉	怵目驚心！
曼里科	殺啊！
魯茲	上啊！
費蘭多與侍衛們	撤啊！
修女們	是啊！

CONTE	Ho le furie nel cor!

LEONORA	M'atterrisce!
INES e MONACH	Il ciel pietà de avea di te!
MANRICO	Fia supplizio la vita per te!
RUIZ	Vieni! la sorte sorride per te!
CONTE	Ho le furie nel cor!
FERRANDO e SEGUAC	Or cedar viltade non è!

LEONORA	Sei tu dal ciel disceso... o in ciel son io con te?

LEONORA	Sei tu dal ciel disceso... o in ciel son io con te?
MANRICO	Son io dal ciel disceso... o in ciel son io con te?

LEONORA	In ciel son io con te?
INES e MONACH	Pietà de avea di te!
MANRICO	Vieni! Ah! vieni, vieni!
RUIZ	Vieni! Ah! vieni, vieni!
CONTE	Ho le furie nel cor!
FERRANDO e SEGUAC	Cedi! Ah! Cedi, Cedi!

路納伯爵	我滿腔怒火！

萊奧諾拉	啊！真的是怵目驚心！
伊內絲與修女們	上帝保佑你！
曼里科	讓你受酷刑折磨！
魯茲	上啊！命運站我們這邊！
路納伯爵	我滿腔怒火！
費蘭多與侍衛們	撤退並非懦弱！

萊奧諾拉	是你天堂下凡……　還是我與你在天堂團聚？

萊奧諾拉	是你天堂下凡……　還是我與你在天堂團聚？
曼里科	是我從天堂下凡……　或天堂就與我們同在？

萊奧諾拉	還是我與你在天堂團聚？
伊內絲與修女們	上帝保佑你！
曼里科	上啊！啊！上啊，上啊！
魯茲	上啊！啊！上啊，上啊！
路納伯爵	我滿腔怒火！
費蘭多與侍衛們	退啊！啊！退啊！退啊！

（曼里科帶走萊奧諾拉，伯爵陣營撤退，伯爵受傷但無大礙！）

Parte Terza
Il figlio della zingara

第三部分
吉普賽婦人的兒子

第一場 導賞

在「歌劇劇本整體架構」處曾提及，《遊唱詩人》總共有四個部分、分做八場。可是，這四個部分的長度並不是平均分配的，「第一部分」、「第二部分」的長度比較長，「第三部分」、「第四部分」的長度則較短。換言之，威爾第與卡馬拉諾是運用前兩個部分相當充足的篇幅去鋪陳各種情節的細節，接著後兩個部分就讓劇情急轉直下、墜入結局，如同跑馬拉松，前段調整好呼吸、順順的跑，最後則卯足全力狂飆、終點衝刺！

《遊唱詩人》第二部分就在眾人激昂的大重唱以及曼里科帶走情人萊奧諾拉的歡快中落幕了。不過很顯然，修道院搶贏萊奧諾拉的曼里科明明佔上風時，他並沒有依照阿祖切娜的吩咐心狠手辣豪取伯爵首級，難以解釋的莫名情感促使他留伯爵生路。但，這次的放走伯爵，就為曼里科自己開了地獄之門。

此話怎講？

不可思議的 B 計畫

原來，阿祖切娜最初的計畫，是希望不知情的曼里科殺了路納伯爵，心頭血恨一筆勾銷！然後她就要與曼里科離開此地，母子二人重歸平靜、重新生活，畢竟曼里科是自己一手養大的孩子，日復一日的相處，怎麼可能沒有感情？可是她萬萬沒有料到，心地純良的曼里科

第一次（第一部分第二場）在斐迪南王后宮殿外和路納伯爵決鬥時下不了手、第二次（第二部分第一場）在佩里拉戰役也殺不了他、第三次（第二部分第二場）在卡斯泰洛修道院又饒伯爵活命，如此軟弱的曼里科，絕對無法達到她為母親報仇血恨的目的！那既然 A 計畫怎樣做都做不成，只好無奈中的無奈，啟動人狠我更狠的 B 計畫，什麼是 B 計畫呢？B 計畫就是——既然弟弟殺不了哥哥，那就讓哥哥殺弟弟吧！

這麼慘絕人倫的 B 計畫又將如何進行呢？

阿祖切娜執行計畫

由於斐迪南陣營資源充沛、兵力充足，所以路納伯爵在修道院搶人時雖占下風，但援兵很快就趕來了！聽聞這起事件的阿祖切娜依直覺判斷，心性兇殘的伯爵必然會對曼里科怨怒至極，也一定會無所不用其極報復情敵，故而她故意被路納伯爵手下擄獲，把自己當作曼里科在伯爵手中的人質，引誘養子到仇人面前送死！

正因如此，第三部分開始沒多久，費蘭多與侍衛們才唱完合唱曲〈或者擲骰子，或者瞬息之間〉，威爾第與卡馬拉諾就直接安排阿祖切娜自投仇敵之網！果然，阿祖切娜被捕後，記憶力超好、辨人能力超強的侍衛長費蘭多一眼就認出這名吉普賽婦女正是多年前被燒死的吉普賽人的女兒！再加上，阿祖切娜在與伯爵一來一往的對話中，刻意大喊：「你還不快來！曼里科……我的兒子啊！怎麼還不快來救救你可憐的母親？」讓得到肥美誘餌的伯爵喜不自勝，馬上把阿祖切娜關入天牢，愜意等待曼里科上勾！

Scena Prima

Un accampamento. A destra il padiglione del Conte di Luna, su cui sventola la bandiera di supremo comando. Scorte di uomini d'arme dappertutto, altri giocano, altri passeggiano. Poi Ferrando esce dal padiglione del Conte.

ALCUNI SOLDATI *Or co'dadi, ma fra poco...* 🎧 CD 2-1 (30)
giuocherem ben altro giuoco!
Quest'acciar, dal sangue or terso...
fia di sangue in breve asperso!
Il soccorso dimandato!
Han l'aspetto del valor!
Più l'assalto ritardato...
or non fia di Castellor!
Più l'assalto, ritardato...
or non fia di Castellor!
No! No! Non fia più!
No! No! Non fia più!

FERRANDO Sì, prodi amici,
al dì novello
è mente del capitan
la rocca investir da ogni parte!
Colà pingue bottino certezza è rinvenir,
più che speranza!
Si vinca...
è nostro!

第一場 唱詞

(卡斯泰洛附近的)軍營中,右側是路納伯爵的大帳,上面飄揚著象徵主帥地位的旗幟,周圍都是士兵,有人在賭博,有人在閒晃,然後侍衛長費蘭多從伯爵大帳走出來。

一些士兵們　　或者擲骰子,或者瞬息之間……　🎧 CD 2-1 (30)
　　　　　　　　我們就要玩另一種遊戲!
　　　　　　　　這剛剛擦去血痕的劍哪……
　　　　　　　　立刻又會血跡斑斑!
　　　　　　　　增援的士兵們來了!
　　　　　　　　他們既壯碩又威猛!
　　　　　　　　快快突襲不必等待……
　　　　　　　　毫不猶豫攻向卡斯泰洛!
　　　　　　　　快快襲擊不用踟躕……
　　　　　　　　想都不想奪回卡斯泰洛!
　　　　　　　　不!不!不等待!
　　　　　　　　不!不!不踟躕!

費蘭多　　　是的,勇敢的朋友們,
　　　　　　　　當天光破曉時
　　　　　　　　上級便打算大舉進攻
　　　　　　　　四面八方直搗黃龍!
　　　　　　　　屆時我們必定大獲全勝,
　　　　　　　　戰利品會比我們想的還多!
　　　　　　　　勝利啊……
　　　　　　　　就屬於我們!

ALCUNI SOLDATI Tu c'inviti a danza!

Squilli, echeggi la tromba guerriera!
Chiami all'armi, alla pugna, all'assalto!
Fia domani la nostra bandiera di
quei merli piantata sull'alto!
No, giammai non sorrise vittoria...
di più liete speranze finor!
Ivi l'util ci aspetta e la gloria,
ivi opimi la preda e l'onor!
Ivi! Ivi opimi!
La preda! La preda e l'onor!

Squilli, echeggi la tromba guerriera!
Chiami all'armi, alla pugna, all'assalto!
Fia domani la nostra bandiera di
quei merli piantata sull'alto!
No, giammai non sorrise vittoria...
di più liete speranze finor!
Ivi l'util ci aspetta e la gloria,
ivi opimi la preda e l'onor!
Ivi! Opimi! La preda! E l'onor!
Ivi opimi la preda e l'onor!
Ivi! Opimi! La preda! E l'onor!
Ivi opimi la preda e l'onor!

No, giammai non sorrise vittoria...
di più liete speranze finor!
Ivi l'util ci aspetta e la gloria,
ivi opimi la preda e l'onor.

一些士兵們　　你這話真是讓我們手舞足蹈！

　　　　　　　吹響吧！提振戰鬥士氣的號角！
　　　　　　　激勵我們去整裝、去奮戰、去襲擊！
　　　　　　　但願明天，我們的旗幟
　　　　　　　就在那些城垛上高高飄揚！
　　　　　　　不！從來沒有這般笑傲的勝利……
　　　　　　　像我們的勝利這樣史無前例！
　　　　　　　榮譽就在那兒等待著我們，
　　　　　　　征服獵物的榮耀就在此一役！
　　　　　　　征服！痛快征服去！
　　　　　　　獵物！獵物與榮耀！

　　　　　　　吹響吧！提振戰鬥士氣的號角！
　　　　　　　激勵我們去整裝、去奮戰、去襲擊！
　　　　　　　但願明天，我們的旗幟
　　　　　　　就在那些城垛上高高飄揚！
　　　　　　　不！從來沒有這般笑傲的勝利……
　　　　　　　像我們的勝利這樣史無前例！
　　　　　　　榮譽在那兒等待著我們，
　　　　　　　征服獵物的痛快就在此一役！
　　　　　　　征服！痛快！獵物！榮譽！
　　　　　　　征服獵物的快感就在此一役！
　　　　　　　征服！痛快！獵物！榮譽！
　　　　　　　征服獵物的痛快就在此一役！

　　　　　　　不！從來沒有這般笑傲的勝利……
　　　　　　　像我們的勝利這樣史無前例！
　　　　　　　榮譽在那兒等待著我們，
　　　　　　　征服獵物的痛快就在此一役！

La preda e l'onor.
La preda e l'onor.

CONTE *In braccio al mio rival!* 🎧 <u>CD 2-2 (31)</u>
Questo pensiero
come persecutor demone ovunque m'insegue!
In braccio al mio rival!
Ma corro...
surta appena l'aurora...
io corro a separarvi!
Oh Leonora!

Che fu?

FERRANDO D'appresso al campo s'aggirava una zingara,
sorpresa da'nostri esploratori...
si volse in fuga!
Essi a ragion temendo una spia nella trista...
l'inseguir.

CONTE Fu raggiunta?

FERRANDO È presa!

CONTE Vista l'hai tu?

FERRANDO No.
Della scorta il condottier m'apprese l'evento.

CONTE Eccola!

　　　　　　　　狩獵的榮耀！
　　　　　　　　征服的榮譽！

路納伯爵　　她躺在我情敵的懷裡！　🎧 <u>CD 2-2 (31)</u>
　　　　　　　　這樣的念頭……
　　　　　　　　如同索命的惡魔，無處不糾纏我！
　　　　　　　　她就在我情敵的懷抱！
　　　　　　　　但我馬上……
　　　　　　　　就在明天天亮前……
　　　　　　　　我將立刻拆散他們！
　　　　　　　　喔！萊奧諾拉！

　　　　　　　　何事？（對費蘭多問）

費蘭多　　　有位吉普賽婦女在軍營附近探頭探腦，
　　　　　　　　而當我們的偵查兵叫住她時……
　　　　　　　　她卻轉身就跑！
　　　　　　　　我們懷疑且擔心這女人是個奸細……
　　　　　　　　就跟蹤她！

路納伯爵　　抓起來沒？

費蘭多　　　逮捕了！

路納伯爵　　見到她本人了？

費蘭多　　　還沒！
　　　　　　　　是負責此事的指揮官告知我情況。

路納伯爵　　說人人到！

SOLDATI Innanzi! O strega! Innanzi!

AZUCENA Aita!

SOLDATI Innanzi!

AZUCENA Mi lasciate!

SOLDATI Innanzi!

AZUCENA Ah! Furibondi!
Che mal fec'io?

CONTE S'appressi!
A me rispondi!
E trema dal mentir!

AZUCENA Chiedi!

CONTE Ove vai?

AZUCENA Nol so!

CONTE Che?

AZUCENA D'una zingara è costume,
mover senza disegno,
il passo vagabondo,
ed è suo tetto il ciel,
sua patria il mondo...

士兵們	走！女巫！快走！
阿祖切娜	拜託！
士兵們	快走！
阿祖切娜	放了我吧！
士兵們	快走！
阿祖切娜	啊！你們這群人！ 我到底犯什麼法？
路納伯爵	過來這！ 回答我的問話！ 不准耍詐！
阿祖切娜	你問吧！
路納伯爵	妳要去哪？
阿祖切娜	不去哪！
路納伯爵	胡謅？
阿祖切娜	我們吉普賽人的傳統， 是四處漂流沒有計畫， 步履浪跡徘徊， 天幕當作屋頂， 世界就可以為家……

CONTE E vieni?

AZUCENA Da Biscaglia,
 ove finora le sterili montagne ebbi a ricetto...

CONTE Da Biscaglia!

FERRANDO Che intesi!
 Oh! Qual sospetto!

AZUCENA *Giorni poveri vivea,* 🎧 <u>CD 2-3 (32)</u>
 pur contenta del mio stato,
 sola speme un figlio avea.
 Mi lasciò...
 m'oblia, l'ingrato!
 Io, deserta, vado errando
 di quel figlio ricercando,
 di quel figlio che al mio core...
 pene orribili costò!
 Qual per esso provo amore...
 Qual per esso provo amore...
 madre in terra non provò!

FERRANDO Il suo volto!

CONTE Di', traesti lunga etade fra quei monti?

AZUCENA Lunga sì!

路納伯爵　　妳來自何方？

阿祖切娜　　來自比斯開，
　　　　　　那裡的山脈是我們的故土……

路納伯爵　　來自比斯開！

費蘭多　　　原來如此！
　　　　　　喔！我覺得不對勁！

阿祖切娜　　**我們的日子並不好過，**　🎧 CD 2-3 (32)
　　　　　　但我已經相當知足，
　　　　　　我的獨子是我唯一寄託。
　　　　　　但他離開了我……
　　　　　　忘恩負義的孽子！
　　　　　　於是我絕望的流浪
　　　　　　尋找兒子的蹤跡，
　　　　　　那孩子讓我的心肝……
　　　　　　遭受痛苦折磨！
　　　　　　我對他付出的愛……
　　　　　　我對他付出的大愛……
　　　　　　世上沒有母親能做得到！

費蘭多　　　她的臉我見過……

路納伯爵　　說，妳是否長年流連在比斯開的群山間？

阿祖切娜　　是很久沒錯！

CONTE	Rammenteresti un fanciul, prole di conti, involato al suo castello... son tre lustri, e tratto quivi?
AZUCENA	E tu... parla... sei?
CONTE	Fratello del rapito!
AZUCENA	Ah!
FERRANDO	Sì!
CONTE	Ne udivi mai novella?
AZUCENA	Io! No! Concedi Che del figlio l'orme io scopra...
FERRANDO	Resta! Iniqua!
AZUCENA	Ohimè!
FERRANDO	Tu vedi chi l'infame! Orribil opra commettea!
CONTE	Finisci!
FERRANDO	È dessa!
AZUCENA	Taci!

路納伯爵	妳可曾聽說有位小男嬰， 伯爵家的小男嬰，被從城堡抱走…… 這是三十年前的事了， 妳知道他被抱去哪嗎？
阿祖切娜	你是…… 你剛說…… 你？
路納伯爵	我就是那小男嬰的哥哥！
阿祖切娜	啊！
費蘭多	是她！
路納伯爵	難道妳從來沒聽說這樁事件？
阿祖切娜	我！沒有！放了我吧！ 讓我繼續去找兒子……
費蘭多	等等！女妖！
阿祖切娜	我的天啊！
費蘭多	看哪就是她！她就是那做了可怕之事的女妖！
路納伯爵	說清楚點！
費蘭多	就是她！
阿祖切娜	閉嘴！

FERRANDO È dessa che il bambino arse!

CONTE Ah! Perfida!

SOLDATI Ella stessa!

AZUCENA Ei mentisce!

CONTE Al tuo destino or non fuggi!

AZUCENA Deh!

CONTE Quei nodi più stringete!

AZUCENA Oh Dio! Oh Dio!

SOLDATI Urla pur!

AZUCENA E tu non vieni! O Manrico... o figlio mio?
Non soccorri all'infelice madre tua?

CONTE Di Manrico genitrice!

FERRANDO Trema!

CONTE Oh sorte! In mio poter!

FERRANDO Trema! Trema!
CONTE Oh sorte!

費蘭多	就是她燒死嬰兒！
路納伯爵	啊！魔鬼！
士兵們	就是她！
阿祖切娜	他亂講！
路納伯爵	妳難以逃過法網！
阿祖切娜	哎！
路納伯爵	將她綁緊些！
阿祖切娜	喔天啊！喔天啊！
士兵們	儘管叫喊吧！
阿祖切娜	你還不快來！喔曼里科……我的兒子啊！ 怎麼還不快來救救你可憐的母親？
路納伯爵	她是曼里科的母親！
費蘭多	妳發抖吧！
路納伯爵	太好了！一切掌握在我手中！
費蘭多	妳發抖吧！妳發抖吧！
路納伯爵	太好了！

AZUCENA	Ah... 🎧 CD 2-4 (33)
	Deh! Rallentate, o barbari, le acerbe mie ritorte
	Questo crudel martirio è prolungata morte!
	D'iniquo genitore empio figliuol peggiore,
	trema! V'è Dio pei miseri e Dio pei miseri!
	Trema! V'è Dio pei miseri e Dio ti punirà!

{ **CONTE**	Tua prole! O turpe zingara, colui, quel seduttore
FERRANDO e SOLDATI	Infame, pira sorgere, ah si! vedrai tra poco.

{ **CONTE**	Potrò col tuo supplizio ferirlo in mezzo al cor!
FERRANDO e SOLDATI	Né solo tuo supplizio sarà terreno foco!

{ **CONTE**	Gioia m'inonda il petto, cui non esprime il detto
FERRANDO e SOLDATI	Le vampe dell'inferno a te fian rogo eterno!

{ **CONTE**	Ah! Meco il fraterno cenere piena vendetta avrà
FERRANDO e SOLDATI	Ivi penare ed ardere l'alma dovrà!

{ **AZUCENA**	Deh! Rallentate, o barbari, le acerbe mie ritorte
CONTE	Tua prole! O turpe zingara,colui, quel seduttore
FERRANDO e SOLDATI	Infame, pira sorgere, ah si! vedrai tra poco.

{ **AZUCENA**	Questo crudel martirio è prolungata morte!
CONTE	Potrò col tuo supplizio ferirlo in mezzo al cor!
FERRANDO e SOLDATI	Né solo tuo supplizio sarà terreno foco!

{ **AZUCENA**	D'iniquo genitore empio figliuol peggiore!
CONTE	Gioia m'inonda il petto,cui non esprime il detto
FERRANDO e SOLDATI	Le vampe dell'inferno a te fian rogo eterno!

阿祖切娜	啊…… 🎧 <u>CD 2-4 (33)</u>
	啊！放開我，野人，鬆開綑綁我的繩索！
	這種殘酷折磨是如同死亡的凌遲
	你們父子真的是一模一樣！
	是你該害怕了！上帝同情的是弱者！
	是該你發抖了！上帝同情弱者懲罰惡人！

| 路納伯爵 | 那個混帳！竟然是吉普賽人的兒子？ |
| 費蘭多與士兵們 | 女魔頭，柴堆升起啦，啊是！妳很快就會見到！ |

| 路納伯爵 | 我將利用妳給他致命一擊！ |
| 費蘭多與士兵們 | 不只人間的烈火要將妳燒成灰燼！ |

| 路納伯爵 | 這真是言語難以描述的快意！ |
| 費蘭多與士兵們 | 地獄的岩漿也會狠狠吞噬妳！ |

| 路納伯爵 | 啊！而且我馬上就可以報血海深仇！ |
| 費蘭多與士兵們 | 讓妳的靈魂永世不得超生！ |

阿祖切娜	啊！放開我，野人，鬆開綑綁我的繩索！
路納伯爵	那個混帳！竟然是吉普賽人的兒子？
費蘭多與士兵們	女魔頭，柴堆升起啦，啊是！妳很快就會見到！

阿祖切娜	這種殘酷的折磨是如同死亡的凌遲！
路納伯爵	我將利用妳，給他致命一擊！
費蘭多與士兵們	不只人間的烈火要將妳燒成灰燼！

阿祖切娜	你們父子，真的是一個樣子！
路納伯爵	這真是言語難以描述的快意！
費蘭多與士兵們	地獄的岩漿也會狠狠吞噬妳！

AZUCENA	Trema! V'è Dio pei miseri e Dio pei miseri!
CONTE	Ah, meco il fraterno cenere piena vendetta avrà!
FERRANDO e SOLDATI	Ivi penare ed ardere l'alma dovrà!

AZUCENA	Trema! V'è Dio pei miseri e Dio ti punirà!
CONTE	Ah, meco il fraterno cenere piena vendetta avrà!
FERRANDO e SOLDATI	Ivi penare ed ardere l'alma dovrà!

AZUCENA	Ah sì! Ah sì!
CONTE	Piena vendetta!
FERRANDO e SOLDATI	Dovrà! Dovrà!

AZUCENA	V'è Dio pei miseri e Dio ti punirà!
CONTE	Piena vendetta avrà! Piena vendetta avrà!
FERRANDO e SOLDATI	Ardere l'alma dovrà! L'alma tua dovrà!

AZUCENA	Ah sì! Ah sì!
CONTE	Piena vendetta!
FERRANDO e SOLDATI	Dovrà! Dovrà!

AZUCENA	V'è Dio pei miseri e Dio ti punirà!
CONTE	Piena vendetta avrà, Piena vendetta avrà!
FERRANDO e SOLDATI	Ardere l'alma dovrà! L'alma tua dovrà!

AZUCENA	Ti punirà! Ti punirà!
CONTE	Vendetta avrà! Vendetta avrà!
FERRANDO e SOLDATI	Penar dovrà! Penar dovrà!

阿祖切娜	是你該害怕！上帝・同情的晁弱者！
路納伯爵	啊！我馬上就可以替我弟弟報冤仇！
費蘭多與士兵們	讓妳的靈魂永不得超生！

阿祖切娜	顫抖吧！上帝同情弱者懲罰惡人！
路納伯爵	啊！我馬上就可以替我弟弟報冤仇！
費蘭多與士兵們	妳的靈魂永不得超生！

阿祖切娜	啊是，啊是！
路納伯爵	報血海深仇！
費蘭多與士兵們	報應！報應！

阿祖切娜	上帝同情弱者懲罰惡人！
路納伯爵	報血海深仇！報血海深仇！
費蘭多與士兵們	妳的靈魂該燒盡！永世不得超生！

阿祖切娜	啊是！啊是！
路納伯爵	報血海深仇！
費蘭多與士兵們	報應！報應！

阿祖切娜	上帝同情弱者懲罰惡人！
路納伯爵	報血海深仇！報血海深仇！
費蘭多與士兵們	妳的靈魂該燒盡！永世不得超生！

阿祖切娜	就懲罰你！就懲罰你！
路納伯爵	痛快報仇！痛快報仇！
費蘭多與士兵們	報應不爽！報應不爽！

第二場 導賞

火刑台上、烈焰熊熊

　　完全不明白事情如此迂迴的曼里科，在母親入獄當下，還與情人萊奧諾拉窩在卡斯泰洛的小教堂裡你儂我儂、談情說愛，儘管萊奧諾拉心中對兩人未來浮現不安，但曼里科摯切的〈啊是的，我最親愛的妳〉一曲將深深安撫了她的隱憂。未料，當他們想像婚禮的讚歌〈神秘的聲波純淨飄降在心中〉才唱到半途，魯茲就惶恐的帶來阿祖切娜被抓的壞消息！善良孝順的曼里科一聽，心急如火燒，立刻就焦慮高歌〈那火刑台上駭人的烈火〉！而這闋激昂的歌詠不僅是男高音名曲，也是對歌劇《遊唱詩人》的創作過程具有巨大轉折的名篇，因為歌劇詩人卡馬拉諾就是在完成這首歌曲後撒手人寰，徒留威爾第的驚愕與遺憾！

　　這個段落起始，管風琴就會彈奏著象徵婚禮意象的愛情之聲……

Scena Seconda

Castellor. Sala adiacente alla cappella, con verone in fondo.

LEONORA *Quale d'armi fragor poc'anzi intesi?* 🎧 <u>CD 2-5 (34)</u>

MANRICO Alto è il periglio!
Vano dissimularlo fora!
Alla novella aurora assaliti saremo!

LEONORA Ahimè! Che dici?

MANRICO Ma de'nostri nemici avrem vittoria!
Pari abbiamo al loro ardir,
brando, e coraggio.

Tu va! Le belliche opre...
nell'assenza mia breve,
a te commetto,
che nulla manchi!

LEONORA Di qual tetra luce il nostro imen risplende!

MANRICO Il presagio funesto,
deh, sperdi, o cara...

第二場 唱詞

卡斯泰洛。和小教堂相連的房間，房間盡處有露台。

萊奧諾拉　　剛剛我聽到的是什麼打鬥聲？　🎧 <u>CD 2-5 (34)</u>

曼里科　　我們陷入巨大危險中！
否認也徒勞無功！
明天一早我們就會遭到圍攻！

萊奧諾拉　　天啊！你說什麼！

曼里科　　但我們一定會獲得勝利！
我們跟對方一樣勇敢，
一樣豪邁、一樣果決
(此刻，曼里科轉向魯茲，倉促吩咐他去確認兵力與武器。)
你去看看吧！確認一下……
看我藏身這裡時，
在你的指令下，
一切是否準備齊全！

萊奧諾拉　　一縷不祥的光投射在我們的婚禮上！

曼里科　　那樣不祥的預感，
唉，請妳忘掉，親愛的……

LEONORA E il posso?

MANRICO Amor...
 sublime amore...
 in tale istante
 ti favelli al core...

Ah sì, ben mio, coll'essere 🎧 <u>CD 2-6 (35)</u>
io tuo, tu mia consorte,
avrò più l'alma intrepida,
il braccio avrò più forte.
Ma pur, se nella pagina...
de'miei destini è scritto
ch'io resti fra le vittime,
dal ferro ostil trafitto...
ch'io resti fra le vittime,
dal ferro ostil trafitto...

fra quegli estremi aneliti
a te il pensier verrà, verrà...
e solo in ciel precederti,
la morte a me parrà.
Fra quegli estremi aneliti
a te il pensier verrà, verrà...
e solo in ciel precederti,
la morte a me parrà.

萊奧諾拉　　怎麼可能啊？

（曼里科回應萊奧諾拉的語氣充滿溫柔與安慰。）

曼里科　　愛情啊……
崇高的愛情啊……
此時此刻
我們只談情說愛……

（此處長笛明亮的音色象徵逆境幽光，但曼里科歌曲憂鬱的
小調旋律已預示命運結局。）

啊是的，我最親愛的妳　🎧 CD 2-6 (35)
當我們互相屬於對方，
我的信念就更堅固，
我的雙臂也更強壯。
即使，命運的扉頁上……
我的結局已經註定
儘管，陣亡者的名冊上，
我也將橫屍沙場……
儘管，陣亡者的名冊上，
我也將橫屍沙場……

在我嚥下最後一口氣之前
妳仍是我心之惦念……
我只是早妳一步先去天堂，
死亡對我而言僅僅是這樣……
在我嚥下最後一口氣之前
妳仍就是我心之牽掛……
我只是早妳一步遠赴天堂，
死亡對我而言僅僅是這樣……

La morte a me, a me parrà.
E solo in ciel...
E solo in ciel precederti!
La morte a me parrà.
La morte a me parrà.

LEONORA *L'onda de'suoni mistici...* 🎧 <u>CD 2-7 (36)</u>
MANRICO L'onda de'suoni mistici...

LEONORA pura discenda al cor...
MANRICO pura discenda al cor...

LEONORA Vieni! Ci schiude il tempio gioie di casto amor!
MANRICO Il tempio gioie di casto amor!

LEONORA Ah! Gioie di casto amor!
MANRICO Ah! Gioie di casto amor!

LEONORA Di casto amor!
MANRICO Di casto amor!

RUIZ Manrico!

MANRICO Che?

RUIZ La zingara...
vieni... tra' ceppi mira!

死亡對我而言，沒有太多害怕。
只是回天家……
我只是早妳一步回天上的家！
死亡對我來說不過是這樣。
死亡對我而言無所懼怕。

(管風琴聲響，描繪婚禮的意象。)

萊奧諾拉　　　**神秘的聲波啊……**　🎧 <u>CD 2-7 (36)</u>
曼里科　　　　神秘的聲波……

萊奧諾拉　　　純淨飄降在心中……
曼里科　　　　純淨飄降在心中……

萊奧諾拉　　　來吧！貞潔之愛的喜樂聖殿在那兒敞開！
曼里科　　　　聖潔之愛的喜樂聖殿！　(這句唱 2 次)

萊奧諾拉　　　啊！貞潔之愛的喜樂聖殿！
曼里科　　　　啊！聖潔之愛的喜樂聖殿！　(這句唱 2 次)

萊奧諾拉　　　貞潔的愛！
曼里科　　　　聖潔之愛！　(這句唱 3 次)

(去盤點兵力和武器的魯茲突然匆忙跑來告知曼里科阿祖切
娜被捕的壞消息。)

魯茲　　　　　曼里科！

曼里科　　　　何事？

魯茲　　　　　那吉普賽婦人……
　　　　　　　你快來……她被抓了！

MANRICO Oh Dio!

RUIZ Per man de'barbari
accesa è già la pira!

MANRICO Oh ciel!
Mie membra oscillano!
Nube mi copre il ciglio!

LEONORA Tu fremi!

MANRICO E il deggio!
Sappilo, io son...

LEONORA Chi mai?

MANRICO Suo figlio!

LEONORA Ah!

MANRICO Ah! Vili! Il rio spettacolo
quasi il respir m'invola!
Raduna i nostri! Affrettati, Ruiz!
Va! Va... Torna, vola!

Di quella pira 🎧 <u>CD 2-8 (37)</u>
l'orrendo foco
tutte le fibre
m'arse, avvampò!
Empi, spegnetela,

曼里科　喔天啊！

魯茲　那凶狠的男人
　　　已點燃火刑柴堆！

曼里科　喔天啊！
　　　我四肢發顫！
　　　我眼前發黑！

萊奧諾拉　你反應過頭了！

曼里科　我當然急！
　　　妳要知道我是……

萊奧諾拉　是什麼？

曼里科　我是她兒子！

萊奧諾拉　啊！

曼里科　啊！可恨惡徒！那恐怖的景象
　　　快令我無法呼吸！
　　　快召集我們的人馬！魯茲！
　　　去！去……來啊，快去！

　　　那火刑台上　🎧 CD 2-8 (37)
　　　駭人的烈火
　　　讓我的全身
　　　也似被點燃！
　　　快熄滅火焰，

o ch'io fra poco
col sangue vostro
la spegnerò!
Era già figlio
prima d'amarti...
non può frenarmi
il tuo martir!
Madre infelice,
corro a salvarti,
o teco almeno
corro a morir!

O teco almeno corro a morir!
Almeno corro a morir!

LEONORA Non reggo a colpi tanto funesti!
Oh, quanto meglio saria morir!

MANRICO Di quella pira
l'orrendo foco
tutte le fibre
m'arse, avvampò!
Empi, spegnetela,
o ch'io fra poco
col sangue vostro
la spegnerò!
Era già figlio
prima d'amarti...
non può frenarmi

否則我瞬間
用你們的血
將它澆滅！
我是她兒子　（萊奧諾拉企圖制止曼里科赴險。）
在愛妳之前……
妳不能阻擋
就算苦難言！
不幸的母親，
我速來救妳，
或至少與妳
共趕赴黃泉！

至少與妳共趕赴黃泉！
至少和母親共趕赴黃泉！

萊奧諾拉　　我無法承受這沉重的消息！
或許死了都比現在輕鬆許多！

（有些歌唱家或錄音會省略下方的第二段不唱，特此說明。）

曼里科　　那火刑台上
駭人的烈火
讓我的全身
也似被點燃！
快熄滅火焰，
否則我瞬間
用你們的血
將它澆滅！
我是她兒子
在愛妳之前……
妳不能阻擋

il tuo martir!
Madre infelice,
corro a salvarti,
o teco almeno
corro a morir!

O teco almeno corro a morir!
Almeno corro a morir!

RUIZ e SOLDATI	All'armi! All'armi! All'armi! All'armi!
MANRICO	Madre infelice...

RUIZ e SOLDATI	All'armi! All'armi! All'armi! All'armi!
MANRICO	Corro a salvarti...

RUIZ e SOLDATI Eccone presti a pugnar teco, o teco a morir!
All'armi! All'armi! All'armi! All'armi!
All'armi! All'armi! All'armi! All'armi!
Eccone presti a pugnar teco, o teco a morir!

MANRICO	All'armi! All'armi!
RUIZ e SOLDATI	All'armi! All'armi!

就算苦難言！
不幸的母親，
我速來救妳，
或至少與妳
共趕赴黃泉！

至少與妳共趕赴黃泉！
至少和母親共趕赴黃泉！

魯茲與士兵們　　整裝！整裝！上膛！上膛！
曼里科　　　　　不幸的母親……

魯茲與士兵們　　整裝！整裝！上膛！上膛！
曼里科　　　　　我速來救妳……

魯茲與士兵們　　我們和你同戰鬥、同生死！（曼里科的歌聲依舊迴蕩）
　　　　　　　　　　整裝！整裝！上膛！上膛！
　　　　　　　　　　整裝！整裝！上膛！上膛！
　　　　　　　　　　我們和你同戰鬥、同生死！

曼里科　　　　　整裝！整裝！
魯茲與士兵們　　整裝！整裝！

　　劇作家卡馬拉諾就是寫完〈那火刑台上駭人的烈火〉後一週過世，令威爾第措手不及！在沒有更理想人選的情形下，卡馬拉諾留下的遺稿就由年輕劇作家巴達雷按照威爾第的意志來完成。

Parte Quarta
Il supplizio

第四部分
死刑

第一場 導賞（一）

最後一局上場代打的劇作家

　　歌劇詩人卡馬拉諾病逝前，預知自己不久於世，所以他與威爾第完成《遊唱詩人》「第三部分」最末的歌曲〈那火刑台上駭人的烈火〉後，便將這齣歌劇的餘稿該如何完成的方向交代給一位拿坡里年輕劇作家巴達雷，以防不幸發生時，巴達雷能依循他和威爾第苦思商討的創作脈絡來完成這齣大戲。結果，卡馬拉諾真的在交接巴達雷幾天後離世，因此毫無疑問，《遊唱詩人》第四部分之唱詞就由巴達雷擔下重任。

　　巴達雷小卡馬拉諾近 20 歲，以職場輩分而論，是晚卡馬拉諾兩代的劇本作家，他接手此劇的當下，別說威爾第有疑慮，促成此事的拿坡里愛樂商人桑克蒂斯也沒有十足把握巴達雷不會被高標準的威大師轟出劇院！幸好，實力會說話，巴達雷在《遊唱詩人》第四部分開場，萊奧諾拉三首艱深詠歎組成的大套曲中，證明了自己不遜於卡馬拉諾的敏銳文思，稱職寫出匹配威爾第大器音樂的詞句。

經典玫瑰大套曲

　　「第三部分」最末，曼里科唱罷〈那火刑台上駭人的烈火〉後，一切盡如阿祖切娜盤算，想搭救母親卻兵力零落的曼里科被實力堅強的路納伯爵輕鬆擒獲，關入阿祖切娜所在之大牢，母子二人一起等待死刑

降臨。深愛曼里科的萊奧諾拉得知情人悲慘的遭遇撕心裂肺，在魯茲的引領下不顧暗夜來到天牢高牆外，希望有一線營救曼里科的機會。緣此，威爾第與上陣代打的年輕劇作家巴達雷腦力激盪創意噴發，他們藉著連續的〈愛情乘著玫瑰色的翅膀〉、〈求主垂憐經〉、〈你會看見我堅貞的愛〉三首歌曲細細刻畫萊奧諾拉幽微複雜的心境轉折。以下，我將這三首曲子合稱為「玫瑰大套曲」。

　　這組「玫瑰大套曲」是歌劇《遊唱詩人》裡最重要、最宏闊的曲目，世界上許多著名的音樂節，都會聘請優秀的女高音、男高音，及合唱團獨立詮釋這組套曲，諸多聽過《遊唱詩人》又酷愛《遊唱詩人》的樂迷，亦會著迷似的不斷去挖掘各種版本品聆比較。而這組套曲在歌劇史上的藝術性之所以被如此強調不只是因為這三首曲子一氣呵成痛快過癮，更核心的原因是根植於這組套曲裡的每一首曲子，尤其是第一首與第二首曲子，都獨具迷人精緻的特質。

愛情乘著玫瑰色的翅膀

　　第一首〈愛情乘著玫瑰色的翅膀〉是萊奧諾拉在天牢外對曼里科遠吟的思慕之歌，也是古往今來傑出女高音必備的曲目，回顧歌劇女神卡拉絲歌唱生涯的紀實電影《為愛而聲》就曾收錄這首曲子為卡拉絲的代表作之一。以譜曲手法而論，這首詠歎是威爾第向前輩貝里尼風格致敬的旋律，貝里尼是西西島卡塔尼亞出生的歌劇作曲家，24 歲捧著經紀人巴爾巴亞的合約往米蘭發展後，便以富庶的北方為創作據點，產出如《夢遊女》、《諾瑪》、《清教徒》等膾炙人口的名劇，是 19 世紀初堪與羅西尼、董尼采第平起平坐的慧點才人。由於他筆下樂句纖

長綿密如天鵝划水，因而坐擁「卡塔尼亞天鵝」的美譽。威爾第本來就對貝里尼綿延無盡的氣韻深感佩服，他〈愛情乘著玫瑰色的翅膀〉一曲，明顯仿效《夢遊女》的愛情主題〈啊！不敢相信花竟轉瞬凋零〉；也極似《諾瑪》的曠世禱文〈聖潔女神〉，倘若三首名曲置放一起聽，必閃現會心一笑的靈犀！可見創作手法的傳承，的確有脈絡依循。

求主垂憐經

　　緊接〈愛情乘著玫瑰色的翅膀〉而唱的〈求主垂憐經〉是整組「玫瑰大套曲」的巔峰，〈求主垂憐經〉是隸屬天主教儀典的聖樂，以 1638 年左右羅馬天主教神父兼作曲家阿雷格里為梵諦岡西斯廷小堂的熄燈禮拜所譜寫的梵唱最著名。而像這般特定禮拜所吟詠的垂憐經，按照 16、17 世紀羅馬教廷的教規，不可轉載、不可外傳，要使用的話必須申請授權。有意思的是，早在威爾第出生前半世紀，就有一位 14 歲的少年不經授權便輕易破解阿雷格里的聲線密碼，那名少年，就是音樂精靈莫札特！

　　莫札特 1769 年 12 月 12 日，在父親里奧波德的敦促下不顧寒冬嚴嚴，從故鄉薩爾茲堡出發，翻越白雪皚皚的多洛米蒂山脈，展開他們的義大利演奏之旅。在這趟風塵僕僕的旅程中，莫札特父子曾行經羅馬，讓天才少年因緣際會在西斯廷小堂聽聞阿雷格里的〈求主垂憐經〉。之後回到下榻處，聰明絕頂的莫札特立刻將稍早聽過的旋律默寫下來，還拿回羅馬教會問神父「我有沒有全部默寫正確？」真是嚇壞嚴肅的教會人士！但，緣於此一驚人之舉，莫札特 1770 年 7 月 4 日從教宗克雷蒙特 14 世的手裡接過象徵義大利學界至高榮譽的「金馬刺勳章」，尊享

古今無人能及的成就與聖譽。並且，正是由於莫札特「意外」將具有嚴格隱私的聖樂外傳，從此〈求主垂憐經〉便擁有了自由飛向教廷外的翅膀，後世作曲家們也方能自在譜寫屬於自己的經文律韻。

　　言歸正傳，威爾第接力〈愛情乘著玫瑰色的翅膀〉而寫的〈求主垂憐經〉是刻意藉牢房旁小教堂的修士們之口，替邁向死刑的曼里科譜下的喪歌。在這首曲子中，除了男高音曼里科在牢房裡吟詩感嘆、女高音萊奧諾拉在高牆外發寒震顫，以及合唱修士們持續誦唸求主垂憐外，樂池裡樂團的聲響還會營造無與倫比的地獄感，彷若《安魂曲》裡的〈震怒之日〉般！原來，熱愛挑戰自己和他人極限的作曲家在這首〈求主垂憐經〉上方標示了一行文字，這一行字說〝*Questo squarcio deve essere pianissimo benché a piena orchestra.*〞它的意思是「此處儘管是整個交響樂團同聲齊奏，卻必須一路保持超小聲的音量。」依照聲音的自然定律，交響樂團所有樂器同聲齊奏的音量應該宏亮震耳，但威爾第卻要大家一路保持超小聲，實在為難交響樂團的演奏家們！因為越是要演奏小聲，越是要保持意志、精神，和肌肉的緊張，無一刻可以鬆懈！威爾第這句叮囑真正的目的，其實正是要這種聲音的緊湊感、驚懼感，並非僅止於大聲小聲的音量要求。〈求主垂憐經〉的毛骨悚然就是憑靠這緊繃的演奏表情推堆足夠後，「玫瑰大套曲」最末之快歌〈你會看見我堅貞的愛〉才會若銀瓶乍破般，聲響壓力瞬間迸發出來！

　　「玫瑰大套曲」成就了作曲家威爾第《遊唱詩人》的高潮跌宕，也成就了劇作家巴達雷在歌劇史上的一世榮光。難怪連熱愛義大利歌劇的鋼琴鬼才李斯特，都曾根據「玫瑰大套曲」裡的〈求主垂憐經〉創作給鋼琴炫技的變奏曲。

Scena Prima

Aragona. Un'ala del Palazzo di Aliaferia. All'angolo a sinistra una torre, con finestre assicurate da spranghe di ferro. Notte oscurissima.Si avanzano due persone ammantellate, Ruiz e Leonora.

RUIZ *Siam giunti...* 🎧 <u>CD 2-9 (38)</u>
 ecco la torre...
 ove di stato gemono i prigionieri.
 Ah! L'infelice ivi fu tratto!

LEONORA Vanne... lasciami!
 Né timor di me ti prenda.
 Salvarlo io potrò... forse...
 Timor di me?
 Sicura!
 Presta è la mia difesa!

 In quest'oscura notte ravvolta,
 presso a te son io,
 e tu nol sai...
 Gemente aura,
 che intorno spiri,
 deh, pietosa...
 gli arreca i miei sospiri.

第一場　唱詞 (一)

阿拉貢，阿爾哈費里亞宮的側翼。左面是一座高塔，塔上的窗戶加裝鐵條。暗不見底的深夜。兩位身著深色斗篷的人走來，他們是魯茲與萊奧諾拉。

	(豎笛與巴松管幽暗的音色營造牢獄森冷。)
魯茲	**我們到了……** 🎧 CD 2-9 (38) 就是這塔樓…… 這裡是囚犯們的掙扎之所。 啊！那運勢悲慘的人也被關在這裡！
萊奧諾拉	走吧…… 你離開吧！ 無需擔憂我的安危。 或許…… 我能救他…… 為我憂心？ 大可不必！ 這就是我的護身符！ (萊奧諾拉看了一眼手上盛裝著毒藥的戒指或小瓶子。) 在這暗幕深沉的夜晚， 我悄悄來到你身邊， 而你並不察覺…… 依稀的光， 環繞迴旋， 唉，可憐我吧…… 將我的嘆息捎給他……

D'amor sull'ali rosee 🎧 <u>CD 2-10 (39)</u>
vanne, sospir dolente...
del prigioniero misero...
ah...
conforta l'egra mente.
Com'aura di speranza
aleggia in quella stanza.
Io desta alle memorie,
ai sogni, ai sogni dell'amor...
Ma... deh! Non dirgli improvvido...
le pene, le pene del mio cor!
Deh! Non dirgli improvvido...
le pene, le pene del mio cor!
Le pene...
le pene si...
oh si del mio cor!

FRATI *Miserere d'un'alma già vicina,* 🎧 <u>CD 2-11 (40)</u>
alla partenza che non ha ritorno.
Miserere di lei, bontà divina,
preda non sia dell'infernal soggiorno.

LEONORA Quel suon! Quelle preci!
Solenni funeste!
empiron quest'aere...
di cupo terror!
Contende l'ambascia,

愛情乘著玫瑰色的翅膀　🎧 CD 2-10 (39)

飛去吧，哀傷的嘆息……

悲慘囚徒的哀嘆……

啊……

愛情去安慰他心底的愁苦。

如同一線希望光輝

瑩瑩點亮幽暗牢房。

喚醒他過往的回憶，

以及夢想……那些對愛情的幻夢……

但……唉！請別急著讓他知曉……

那至痛的……至痛的……我心之悽愴！

唉！請別急著讓他知道……

那至痛的……至痛的……我心之擔負！

那至痛的……

是那麼的痛……

我心底暗藏的淒楚！

（牢房旁的小教堂響起喪鐘和垂憐經的聲響。）

修士們　　**求主憐憫這無望的靈魂，**　🎧 CD 2-11 (40)

在踏上不返之途的時刻。

祈求您神聖的恩典，

讓這迷失的羔羊不致永墮地獄。

（威爾第在樂譜此處指示「儘管是整個交響樂團同聲齊奏，卻必須一路保持超小聲的音量。」明顯藉樂團營造地獄氛圍。）

萊奧諾拉　　這樣的鐘聲！這樣的禱文！

如此莊嚴如此震懾！

佈滿整個蒼穹……

既陰沉又詭異！

掙扎的無望感，

che tutta m'investe, al labbro il respiro,
i palpiti al cor!
Il re-spi-ro
pal-pi-ti al cor!

MARICO Ah! Che la morte ognora...
è tarda nel venir...
a chi desia... a chi desia morir!

{ **MARICO** Addio, addio Leonora, addio!
{ **LEONORA** Oh ciel! Sento mancarmi!

FRATI Miserere d'un'alma già vicina,
alla partenza che non ha ritorno.
Miserere di lei, bontà divina,
preda non sia dell'infernal soggiorno.

{ **LEONORA** Sull'orrida torre...
{ **FRATI** Miserere...

{ **LEONORA** ahi! Par che la morte...
{ **FRATI** Miserere...

{ **LEONORA** con ali di tenebre...
{ **FRATI** Miserere...

{ **LEONORA** librando si va!
{ **FRATI** Miserere...

　　　　　　　敲擊著我、將我吞沒，
　　　　　　　我心狂跳！
　　　　　　　我……的……呼吸……
　　　　　　　我的……心跳……快要……止息

　　　　　　　（在牢房內高歌，萊奧諾拉牢房外聽聞。）
曼里科　　啊！死亡對我而言……
　　　　　　　真是姍姍來遲……
　　　　　　　我盼啊盼……盼的就是解脫！

曼里科　　永別了，永別了萊奧諾拉，永別了！
萊奧諾拉　喔天啊！我絕望的全身癱軟！

修士們　　求主憐憫這無望的靈魂，
　　　　　　　在踏上不返之途的時刻。
　　　　　　　祈求您神聖的救贖，
　　　　　　　讓這迷失的羔羊不致永墮歧途。

萊奧諾拉　在可怕的高塔上……
修士們　　垂憐……

萊奧諾拉　唉！死亡似乎是……
修士們　　垂憐……

萊奧諾拉　張開黑色的翅膀……（方才愛情「玫瑰色」的翅膀已無影無蹤。）
修士們　　垂憐……

萊奧諾拉　朝你飛撲！
修士們　　垂憐……

LEONORA	Ahi! Forse dischiuse...
FRATI	Miserere...

LEONORA gli fian queste porte sol quando cadaver già freddo sarà!

LEONORA	Quando-ca-da-ver...
FRATI	Miserere...

LEONORA Fr-ed-do-sa-rà

MANRICO Sconto col sangue mio,
l'amor che posi in te!
Non ti scordar,
non ti scordar di me...
Leonora! Addio!
Leonora! Addio!
Addio!

LEONORA	Di te... di te scordarmi!
MANRICO	Sconto col sangue mio...

LEONORA	Di te di te scordarmi!
MANRICO	l'amor che posi in te!

LEONORA	Di te scordarmi!
MANRICO	Non ti scordar!

LEONORA	Di te scordarmi!
MANRICO	Non ti scordar di me...

| 萊奧諾拉 | 啊！這牢籠的開啟之日…… |
| 修士們 | 垂憐…… |

| 萊奧諾拉 | 或許要等到他屍骨冰寒時！ |

| 萊奧諾拉 | 當…… 他的……屍骨…… |
| 修道士 | 垂憐…… |

| 萊奧諾拉 | 變成…… 冰…… 冷…… 時 |

| 曼里科 | （曼里科繼續在牢房高歌。）
我用我的血來償還，
妳對我深深的愛！
別忘了我！
妳別把我忘記……
萊奧諾拉！永別了！
萊奧諾拉！永別了！
永別了！ |

| 萊奧諾拉 | 忘記你...我怎麼可能忘了你！ |
| 曼里科 | 我用我的血來償還…… |

| 萊奧諾拉 | 我怎麼可能忘了你！ |
| 曼里科 | 妳對我深深的愛！ |

| 萊奧諾拉 | 我怎麼可能忘了你！ |
| 曼里科 | 別忘了我！ |

| 萊奧諾拉 | 我怎麼可能忘了你！ |
| 曼里科 | 妳別把我忘記…… |

LEONORA	Sento mancarmi!
MANRICO	addio! Leonora!

LEONORA	Di te... di te scordarmi!
MANRICO	Sconto col sangue mio...

LEONORA	Di te, di te scordarmi!
MANRICO	l'amor che posi in te...

LEONORA	Di te scordarmi!
MANRICO	Non ti scordar!

LEONORA	Di te scordarmi!
MANRICO	Non ti scordar di me!

LEONORA	Sento mancarmi!
MANRICO	Addio! Leonora!

LEONORA	Di te scordarmi! Di te... di te scordarmi! Di te...
MANRICO	Addio! Leonora!

LEONORA *Di te...* 🎧 <u>CD 2-12 (41)</u>
di te...
scordarmi di te!

Tu vedrai che amore in terra,
mai del mio non fu più forte!
Vinse il fato in aspra guerra!

{ **萊奧諾拉**　　我絕望的天崩地裂！
　曼里科　　　永別了！萊奧諾拉！

{ **萊奧諾拉**　　忘記你...我怎麼可能忘了你！
　曼里科　　　我用我的血來償還⋯⋯

{ **萊奧諾拉**　　我怎麼可能忘了你！
　曼里科　　　妳對我深深的愛⋯⋯

{ **萊奧諾拉**　　我怎麼可能忘了你！
　曼里科　　　別忘了我！

{ **萊奧諾拉**　　我怎麼可能忘了你！
　曼里科　　　妳別把我忘記！

{ **萊奧諾拉**　　我絕望得不知所措！
　曼里科　　　永別了！萊奧諾拉！

　萊奧諾拉　　我怎麼可能忘了你！你啊⋯⋯
　　　　　　　　我怎麼可能忘了你！
　　　　　　　　你啊⋯⋯
　曼里科　　　永別了！萊奧諾拉！

　萊奧諾拉　　忘記你⋯⋯　🎧 <u>CD 2-12 (41)</u>
　　　　　　　　你啊⋯⋯
　　　　　　　　要我忘記你！

　　　　　　　　你會看見我堅貞的愛，
　　　　　　　　這世上無人能及！
　　　　　　　　它在命運殘酷的搏鬥裡殺出重圍！

Vincerà la stessa morte!
O col prezzo di mia vita...
la tua vita salverò!
O con te per sempre unita
nella tomba scenderò!
O con te per sempre unita
sì nella tomba scenderò!
O col prezzo di mia vita...
la tua vita salverò!
O con te per sempre unita
nella tomba scenderò!
O con te per sempre unita
nella tomba scenderò!
O con te per sempre unita
nella tomba
scenderò!
Sì!
Nella tomba scenderò!
Sì!
Nella tomba scenderò!
Scenderò!
Scenderò!

死亡的臉也不敢與它相對！
就算付出我的生命……
我也要讓你活下去！
或者與你永遠相依
在那地底深深的墓穴裡！
或者和你合為一體
就在那地底的墓穴裡！
就算付出生命代價……
我也要讓你活下去！
或者與你永不分離
在那地底的墓穴裡！
或者和你永結同心
在那地底的墓穴裡！
或者與你永遠相偎相依
在墓穴裡！
地底下……
是的！
在那地底的墓穴裡！
是的！
就是在那深深的墓穴裡！
深不見底！
墓裡相依！
(伯爵與隨從向牢房走來，萊奧諾拉躲進暗處。)

第一場 導賞（二）

搏命的假交易

　　由於在政治上頗受器重的路納伯爵擁有斐迪南一世賦予他的生殺大權，所以他急著利用特權，送曼里科歸天！那麼，正當伯爵在暗夜裡帶著侍衛們來到大牢外準備動用私刑處死曼里科母子時，他竟與剛剛唱完「玫瑰大套曲」的萊奧諾拉遇個正著！癡情的萊奧諾拉算準她今夜會在牢房外碰見伯爵，因此她下定決心，倘若哀求伯爵釋放曼里科不成，她就要與單戀她的伯爵進行一場搏命假交易，是怎樣的假交易呢？接下來這段女高音和男中音戲劇化的對弈會為我們解答，而萊奧諾拉與伯爵的二重唱〈他可以活命！這喜訊值得慶賀！〉也是在音樂會上經常被演唱的名篇！

Scena Prima

CONTE *Udiste?* 🎧 CD 2-13 (42)
Come albeggi, la scure al figlio,
ed alla madre il rogo.
Abuso forse quel poter che pieno in me trasmise il prence!
A tal mi traggi...
donna per me funesta!
Ov'ella è mai?
Ripreso Castellor, di lei contezza non ebbi,
e furo indarno tante ricerche e tante!
Ah, dove sei? Crudele...

LEONORA A te davante!

CONTE Qual voce!
Come? Tu, donna?

LEONORA Il vedi!

CONTE A che venisti?

LEONORA Egli è già presso all'ora estrema,
e tu lo chiedi?

CONTE Osar potresti?

LEONORA Ah sì, per esso pietà domando...

第一場　唱詞 (二)

路納伯爵　　聽懂了嗎？　🎧 **CD 2-13 (42)**
　　　　　　　天一亮，就送那兒子上斷頭台，
　　　　　　　接著送媽媽上火刑台！
　　　　　　　我或許是過分使用了國王賦予我的權力！
　　　　　　　但逼我至此的……
　　　　　　　是那要命的女人！
　　　　　　　不知她在何處？
　　　　　　　自從卡斯泰洛事件後，她便音訊全無，
　　　　　　　無論怎麼找都找不到！
　　　　　　　啊，妳在何方？狠心的女子……

萊奧諾拉　　近在你眼前！（萊奧諾拉突然在暗處出聲。）

路納伯爵　　那聲音！
　　　　　　　什麼？是妳？

萊奧諾拉　　如你所見！

路納伯爵　　妳為何在此？

萊奧諾拉　　他的生命就要完結，
　　　　　　　你卻問我為何在此？

路納伯爵　　妳膽敢這樣回答？

萊奧諾拉　　啊……是，我還要大膽懇求你的慈悲……

CONTE　　　Che? Tu deliri!

LEONORA　　Pietà!

CONTE　　　Tu deliri!

LEONORA　　Pietà!

CONTE　　　Ah! Io del rival sentir pietà?

LEONORA　　Clemente Nume a te l'ispiri!

CONTE　　　Io del rival sentir pietà?

LEONORA　　Clemente Nume a te l'ispiri!

CONTE　　　È sol vendetta il mio Nume!
　　　　　　　È sol vendetta il mio Nume!
　　　　　　　È sol vendetta il mio Nume!

{ **LEONORA**　Pietà! Pietà! Domanda pietà!
{ **CONTE**　　Va! Va! Va!

{ **LEONORA**　Pietà! Pietà! Domanda pietà!
{ **CONTE**　　Va! Va! Va!

LEONORA　　*Mira, d'acerbe lagrime*　🎧 CD 2-14 (43)
　　　　　　　spargo al tuo piede un rio...
　　　　　　　non basta il pianto? Svenami!
　　　　　　　Ti bevi il sangue mio...

路納伯爵 什麼？妳瘋了！

萊奧諾拉 求求你！

路納伯爵 發神經！

萊奧諾拉 求求你！

路納伯爵 啊！我怎會放過我的情敵？

萊奧諾拉 願聖靈賜你慈悲！

路納伯爵 我怎會放過我的情敵？

萊奧諾拉 願聖靈給你善念！

路納伯爵 唯有復仇是我的信念！
 唯有報復是我的信仰！
 我的神聖目標只有報仇！

萊奧諾拉 求你！求你！求你放了他⋯⋯
路納伯爵 滾！滾！滾！

萊奧諾拉 求你！求你！求你饒過他⋯⋯
路納伯爵 滾！滾！滾！

萊奧諾拉 看哪！我無盡的淚水 🎧 CD 2-14 (43)
 在你腳下汩汩成河⋯⋯
 這麼多的眼淚還不夠嗎？刺死我吧！
 這樣你就可以飲我的血⋯⋯

Svenami! Svenami!
Ti bevi il sangue mio...
Calpesta il mio cadavere...
ma salva il Trovator!

Svenami! Svenami!
Ti bevi il sangue mio...
Calpesta il mio cadavere...
ma salva il Trovator!

CONTE Ah! Dell'indegno rendere,
vorrei peggior la sorte,
fra mille atroci spasimi
centuplicar sua morte!

LEONORA Svenami!

CONTE Più l'ami e più terribile
divampa il mio furor!
Più l'ami e più terribile
divampa il mio furor!

LEONORA Calpesta il mio cadavere...
ma salva il Trovator!

CONTE Più l'ami e più terribile,
LEONORA Mi svena!

CONTE divampa il mio furor!
LEONORA Mi svena calpesta!

CONTE Più l'ami e più terribile,
LEONORA Il mio cadaver!

刺死我吧！刺死我吧！
讓你喝我的血……
隨你任意踐踏我的屍首……
但請放過遊唱詩人！

路納伯爵　　啊！這樣做多麼不值得，
　　　　　　　我盼他的命運慘上加慘，
　　　　　　　最好在千刀萬剮間
　　　　　　　痛不欲生死上百遍！

萊奧諾拉　　刺死我吧！

路納伯爵　　妳越執著的愛他
　　　　　　　我的怒火就越噴發！
　　　　　　　妳這麼執著的愛他
　　　　　　　我的怒火就大噴發！

萊奧諾拉　　隨你任意踐踏我的屍首……
　　　　　　　但請放過遊唱詩人！

路納伯爵　　妳這麼執著的愛他，
萊奧諾拉　　刺死我！

路納伯爵　　我的怒火就越噴發！
萊奧諾拉　　刺死我！踐踏我！

路納伯爵　　妳越執著的愛他，
萊奧諾拉　　讓我為他死！

{ **CONTE**	divampa il mio furor!
{ **LEONORA**	Salva!

LEONORA Salva mi salva!
Salva il Trovator!

CONTE Ah, più l'ami e più terribile
divampa il mio furor!

{ **CONTE**	Più l'ami e più terribile
{ **LEONORA**	Ma svena! Ma svena! Ma svena!

{ **CONTE**	divampa il mio furor!
{ **LEONORA**	Ma svena!

{ **CONTE**	Più l'ami e più terribile
{ **LEONORA**	Calpesta il mio cadaver...

{ **CONTE**	divampa il mio furor!
{ **LEONORA**	ma salva il Trovator!

LEONORA *Conte!* 🎧 CD 2-15 (44)

CONTE N'è basti!

LEONORA Grazia!

CONTE Prezzo non avvi alcuno ad ottenerla!
Scostati!

| 路納伯爵 | 我的怒火就大噴發！ |
| 萊奧諾拉 | 放了他！ |

| 萊奧諾拉 | 讓我救他吧！ |
| | 讓我救遊唱詩人吧！ |

| 路納伯爵 | 啊，妳越執著的愛他， |
| | 我的怒火就越噴發！ |

| 路納伯爵 | 妳越執著的愛他， |
| 萊奧諾拉 | 刺死我！刺死我！刺死我！ |

| 路納伯爵 | 我的怒火就越噴發！ |
| 萊奧諾拉 | 刺死我！ |

| 路納伯爵 | 妳這樣死心塌地的愛他， |
| 萊奧諾拉 | 隨你任意踐踏我的屍首…… |

| 路納伯爵 | 真是讓我的怒火大大噴發！ |
| 萊奧諾拉 | 但請放過遊唱詩人吧！ |

| 萊奧諾拉 | 伯爵！ 🎧 <u>CD 2-15 (44)</u> |

| 路納伯爵 | 別鬧了！ |

| 萊奧諾拉 | 您開恩吧！ |

| 路納伯爵 | 沒有人開得出交換他性命的條件！ |
| | 妳讓開！ |

LEONORA Uno ve n'ha, sol uno...
ed io te l'offro!

CONTE Spiegati, qual prezzo, di'?

LEONORA Me stessa!

CONTE Ciel! Tu dicesti?

LEONORA E compiere saprò la mia promessa!

CONTE È sogno il mio?

LEONORA Dischiudimi la via fra quelle mura,
ch'ei m'oda, che la vittima fugga,
e son tua.

CONTE Lo giura!

LEONORA Lo giuro a Dio!
Che l'anima tutta mi vede!

CONTE Olà!

LEONORA M'avrai...
ma fredda, esanime spoglia!

萊奧諾拉	我有一樣東西，獨一無二的東西…… 可以跟你換！
路納伯爵	說說看，是什麼？
萊奧諾拉	是我自己！
路納伯爵	我的天！妳說什麼？
萊奧諾拉	而且我一定兌現承諾！
路納伯爵	我是在作夢嗎？
萊奧諾拉	為我在高牆間開路， 讓他聽見我說話，放他逃走 然後我就屬於你！
路納伯爵	妳發誓！
萊奧諾拉	我以上帝之名發誓！ 祂洞見我的靈！
路納伯爵	來人！ (伯爵喚牢房獄吏過來，小聲交代關於放走曼里科的事情。此時，意志決絕的萊奧諾拉背對伯爵，取出暗藏的毒藥毫不猶豫吞下肚！這毒藥或藏在一枚大戒指內，或裝在一只小瓶子裡，端視歌劇製作人想用什麼樣的方式來呈現。)
萊奧諾拉	你會得到我…… 但只是冰冷、死白的屍骸！

CONTE *Colui vivrà.* 🎧 <u>CD 2-16 (45)</u>

LEONORA Vivrà! Contende il giubilo!
 I detti a me! Signore!
 Ma coi frequenti palpiti mercè ti rende il core!
 Or il mio fine impavida,
 piena di gioia attendo,
 potrò dirgli morendo, *"salvo tu sei per me!"*

CONTE Fra te che parli? Volgimi...
 mi volgi il detto ancora,
 o mi parrà delirio
 quanto ascoltai finora!

⎧ **CONTE** Tu mia! Tu mia! Ripetilo,
⎩ **LEONORA** Vivrà!

CONTE il dubbio cor serena,
 ah! Ch'io credo appena
 udendolo da te!
 Ah! Ch'io credo appena
 udendolo da te!

LEONORA Vivrà! Contende il giubilo!
 I detti a me! Signore!
 Ma coi frequenti palpiti mercè ti rende il core!

CONTE Tu mia! Tu mi!

LEONORA Salvo tu sei!

路納伯爵　　他可以活命！🎧 CD 2-16 (45)

萊奧諾拉　　他能活！這喜訊值得慶賀！
言語難傳達的快樂！感謝神！
我心砰砰狂跳是大大感謝神的恩德！
此刻我等待生命終了，
全然歡欣無所畏懼，
我可以在離世前對他說：「你因為我得救！」

路納伯爵　　妳在說什麼悄悄話？轉過來……
對我再說一次，
不然我就一筆勾銷
剛才我聽過的交易！

路納伯爵　　妳是我的！是我的！再說一遍！
萊奧諾拉　　他能活下來了！

路納伯爵　　平息我內心的疑慮，
啊！真的令人難以置信
雖然我親耳聽妳這樣講！
啊！真的令人難以相信
即使我親耳聽到妳言語！

萊奧諾拉　　他能活！這喜訊值得慶賀！
言語難傳達的快樂！感謝神！
我心砰砰狂跳是大大感謝神的恩德！

路納伯爵　　妳是我的！是我的！

萊奧諾拉　　我救了你！

CONTE	Tu mia!
LEONORA	tu sei per me!

LEONORA	Salvo tu sei per me! sei per me!
CONTE	Ah! Ch'io credo appena, appena!

CONTE	Tu mia! Tu mi!
LEONORA	Salvo tu sei!
CONTE	Tu mia!
LEONORA	tu sei per me!

LEONORA	Salvo tu sei per me! sei per me!
CONTE	Ah! Ch'io credo appena, appena!

LEONORA	Andiam!
CONTE	Giurasti!
LEONORA	Andiam!
CONTE	Pensaci!
LEONORA	È sacra la mia fè!

LEONORA	Vivrà! Contende il giubilo!
CONTE	Tu mia! Tu mia! Ripetilo!

路納伯爵　　妳是我的！

萊奧諾拉　　因我而活！

萊奧諾拉　　你因我而活！因我而活！
路納伯爵　　啊！真的令人難以置信，難以置信！

路納伯爵　　妳是我的！是我的！

萊奧諾拉　　我救了你！

路納伯爵　　妳是我的！

萊奧諾拉　　因我而活！

萊奧諾拉　　你因我而活！因我而活！
路納伯爵　　啊！真的令人難以置信，難以置信！

萊奧諾拉　　我們走吧！

路納伯爵　　妳發過誓！

萊奧諾拉　　我們走吧！

路納伯爵　　妳要牢記！

萊奧諾拉　　我的話是聖潔言語！

萊奧諾拉　　他能活！這喜訊值得慶賀！
路納伯爵　　妳是我的！是我的！再說一遍！

LEONORA	I detti a me! Signore!
CONTE	Il dubbio cor serena!

LEONORA	Potrò dirgli morendo, *"salvo tu sei per me!"*
CONTE	Ah! Ch'io credo appena!

LEONORA	*"Salvo tu sei per me!"*
CONTE	Udendolo da te!

LEONORA	Ah... sì!
CONTE	Ah... sì!

萊奧諾拉	言語難傳達的快樂！感謝神！
路納伯爵	來平息我內心的疑慮！

萊奧諾拉	我可以在離世前對他說：「你因為我而活！」
路納伯爵	啊！真的令人難以相信！

萊奧諾拉	「因為我而得救！」
路納伯爵	雖然我親耳聽到妳言語！

萊奧諾拉	啊⋯⋯ 是！
路納伯爵	啊⋯⋯ 是！

第二場 導賞

「第四部分第一場」結束時，被自己貪圖女色之心蒙蔽的路納伯爵
答應了萊奧諾拉的條件，帶萊奧諾拉進天牢見曼里科。

在天牢裡，阿祖切娜與曼里科被折磨得形容枯槁、狼狽飢餓，阿祖
切娜的精神絲絃幾乎處在斷裂邊緣，她的腦海不時出現火刑幻覺，讓
曼里科不知所措！正當曼里科想方設法，極不容易將焦慮的母親安撫
下來後，快進入夢鄉的阿祖切娜就喃喃哼著如搖籃曲一般的〈我們會回
歸到山間林野裡〉，吐露想跟兒子回歸山野、寧靜生活的心情，她還想
念兒子用魯特琴悠悠伴唱的寬闊歌聲……。只可惜，這一切已無緣實
現，復仇的代價真是遠遠超過阿祖切娜的心靈所能負擔。

接著，令曼里科訝異的是，在母親阿祖切娜終於安歇的瞬間，朝思
暮想的萊奧諾拉忽然現身眼前，要他快逃快逃！可是，這突如其來的
釋放曼里科怎會不起疑！怎會不苦苦追問其中隱情！所以最後，男高
音卡羅素口中那四位世界頂尖歌唱家在《遊唱詩人》裡扮演的角色——
萊奧諾拉、曼里科、阿祖切娜、路納伯爵——會各自走向怎樣的不返
結局呢？歌劇最終場歌唱家們歌藝和演技的極致表現，我們屏氣凝神
欣賞到底！

Scena Seconda

Orrido carcere. In un canto finestra con inferriata. Porta nel fondo. Smorto fanale pendente alla vôlta. Azucena giace sopra una specie di rozza coltre. Manrico è seduto vicino a lei.

MANRICO *Madre, non dormi?* 🎧 CD 2-17 (46)

AZUCENA L'invocai, più volte,
ma fugge il sonno a queste luci!
Prego...

MANRICO L'aura fredda è molesta alle tue membra forse?

AZUCENA No! Da questa tomba di vivi
solo fuggir vorrei,
perché sento il respiro soffocarmi.

MANRICO Fuggir!

AZUCENA Non attristarti,
far di me strazio...
non potranno i crudi!

MANRICO Ahi, come?

AZUCENA Vedi?
Le sue fosche impronte

第二場　唱詞

恐怖的監獄。一隅有鐵窗。牢房盡頭是門。天花板上掛置一盞幽暗油燈。
阿祖切娜躺臥在一質地粗糙的破毯上，曼里科坐在她身旁。

曼里科　　　　母親，妳失眠嗎？🎧 <u>CD 2-17 (46)</u>

阿祖切娜　　　我多次企圖入睡……
　　　　　　　　　但仍不能成眠！
　　　　　　　　　我只能祈禱……

曼里科　　　　或許是這裡太冷讓妳四肢發寒？

阿祖切娜　　　不！是因為這活人的墳墓
　　　　　　　　　讓我只想逃跑，
　　　　　　　　　此地真的令我快要窒息！

曼里科　　　　那我們逃吧！

阿祖切娜　　　別為我憂心，
　　　　　　　　　他們別想折磨我……
　　　　　　　　　那些野蠻人！

曼里科　　　　啊，怎麼說？

阿祖切娜　　　你看到了嗎？
　　　　　　　　　死神陰暗的足跡

m'ha già segnato in fronte
il dito della morte!

MANRICO Ahi!

AZUCENA Troveranno un cadavere,
muto... gelido!
Anzi uno scheletro!

MANRICO Cessa!

AZUCENA Non odi?
Gente appressa...
I carnefici son...
Vogliono al rogo trarmi!
Difendi la tua madre!

MANRICO Alcuno, ti rassicura!

AZUCENA Il rogo...

MANRICO Alcuno qui non volge!

AZUCENA Il rogo! Il rogo! Il rogo!
Parola orrenda!

MANRICO Oh madre!
Oh madre!

　　　　　　　　已經在我的額頭上
　　　　　　　　標示死亡的印記！

曼里科　　　啊！

阿祖切娜　　他們會發現一具屍骸，
　　　　　　　　沉默……冰寒！
　　　　　　　　完全是個骷髏！

曼里科　　　不要再說了！

　　　　　　　　(阿祖切娜的精神狀態已近崩潰。)
阿祖切娜　　你沒聽見嗎？
　　　　　　　　有人走過來……
　　　　　　　　是劊子手……
　　　　　　　　他們想把我拖上火刑台！
　　　　　　　　快保護你的母親！

曼里科　　　沒有人過來，我向妳保證！

阿祖切娜　　火刑台……

曼里科　　　真的沒有人過來啊！

阿祖切娜　　火刑台！火柱！火柱！
　　　　　　　　好恐怖的字詞！

曼里科　　　喔母親啊！
　　　　　　　　喔母親啊！

AZUCENA Un giorno turba feroce
l'ava tua condusse al rogo!
Mira la terribil vampa!
Ella n'è tocca già!
Già l'arso crine al ciel manda faville!
Osserva le pupille fuor dell'orbita loro!
Ahi! Chi mi toglie...
a spettacolo sì atroce!

MANRICO Se m'ami ancor...
se voce di figlio
ha possa d'una madre in seno,
ai terrori dell'alma
oblio cerca nel sonno,
e posa e calma.

AZUCENA *Sì, la stanchezza m'opprime, o figlio!* 🎧 <u>CD 2-18 (47)</u>
Alla quiete io chiudo il ciglio,
ma se del rogo...
arder si veda...
l'orrida fiamma,
destami allor...

MANRICO Riposa! O madre, Iddio conceda
men tristi immagini al tuo sopor.

(注意此處樂團回顧著「第二部分第一場」〈尖聲烈焰〉的主題。)

阿祖切娜　　那天一群兇殘的暴徒
　　　　　　拉著你的祖母去火刑台！
　　　　　　看那駭人的烈焰啊！
　　　　　　狠狠將她吞噬！
　　　　　　她焦黑的頭髮朝天迸出火花！
　　　　　　怒目的雙眼瞪出了眼眶！
　　　　　　啊！誰能替我抹去……
　　　　　　這樣恐怖的情景！

曼里科　　假使妳還愛我……
　　　　　　倘若兒子的勸告
　　　　　　妳還肯用心傾聽……
　　　　　　且讓妳靈魂深處的恐懼
　　　　　　暫時在睡眠裡尋求淡忘，
　　　　　　尋求平靜與安寧……

(絃樂群沉沉彈撥著疲累的意象。)

阿祖切娜　　是的，我已疲憊不堪，兒子啊！　🎧 CD 2-18 (47)
　　　　　　我將在寂靜裡闔上眼皮，
　　　　　　但若那火光……
　　　　　　你若看見那火……
　　　　　　那可怕的火焰燃起，
　　　　　　務必喚醒我……

曼里科　　安心地睡吧！喔母親，願上帝賜恩典
　　　　　　少讓妳在夢裡見到那悲傷的情景。

AZUCENA *Ai nostri monti ritorneremo,* 🎧 <u>CD 2-19 (48)</u>
l'antica pace ivi godremo!
Tu canterai... sul tuo liuto,
in sonno placido io dormirò...

MANRICO Riposa! O madre, io prono e muto
la mente al cielo rivolgerò...

AZUCENA Tu canterai... sul tuo liuto,

{ **MANRICO** La mente al cielo rivolgerò...
{ **AZUCENA** in sonno placido io dormirò...

AZUCENA Tu canterai... sul tuo liuto,

{ **MANRICO** La mente al cielo rivolgerò...
{ **AZUCENA** in sonno placido io dormirò...

AZUCENA Io dormirò...

{ **MANRICO** Riposa! O madre...
{ **AZUCENA** Io dormirò...

AZUCENA Io dormirò...

{ **MANRICO** Riposa! O madre,
{ **AZUCENA** Io dormirò...

（接下來，阿祖切娜哼出如搖籃曲一般的溫柔曲調，這是《遊唱詩人》裡少有的安穩旋律。）

阿祖切娜　　**我們會回歸到山間林野裡，**　🎧 <u>CD 2-19 (48)</u>
　　　　　　　享受過往的安詳與寧和！
　　　　　　　你抱著魯特琴……悠悠的唱歌，
　　　　　　　我則在平靜裡睡得安安穩穩……

曼里科　　　安心地睡吧！喔母親，我安靜躺臥你身旁
　　　　　　　並將所有盼望託付給上蒼……

阿祖切娜　　你抱著魯特琴……悠悠的唱歌，

曼里科　　　將這樣的盼望託付給上蒼……
阿祖切娜　　盼在平靜裡，睡得安安穩穩……

阿祖切娜　　你抱著魯特琴……悠悠的唱歌，

曼里科　　　將這樣的盼望託付給上蒼……
阿祖切娜　　我在你歌聲裡睡得安安穩穩……

阿祖切娜　　睡得安安穩穩……

曼里科　　　安心地睡吧！母親……
阿祖切娜　　睡得安安穩穩……

阿祖切娜　　睡得安安穩穩……

曼里科　　　好好安睡吧！母親……
阿祖切娜　　睡得安安穩穩……

MANRICO	La mente al cielo rivolgerò...
AZUCENA	In sonno placido io dormirò...

MANRICO *Che!* 🎧 CD 2-20 (49)
Non m'inganna quel fioco lume?

LEONORA Son io, Manrico!

LEONORA	Mio Manrico!
MANRICO	Oh! Mia Leonora!

MANRICO Ah! Mi concedi, pietoso
Nume! Gioia sì grande anzi ch'io mora?

LEONORA Tu non morrai,
vengo a salvarti!

MANRICO Come? A salvarmi? Fia vero?

LEONORA Addio!
Tronca ogni indugio!
T'affretta! Parti!

MANRICO E tu non vieni?

LEONORA Restar degg'io!

MANRICO Restar?

{ 曼里科　　　將這般的盼望託付給上蒼……
 阿祖切娜　　我在你歌聲裡睡得安安穩穩……

（萊奧諾拉突然現身牢房門口。）

曼里科　　　是誰！🎧 CD 2-20 (49)
　　　　　　不是那昏暗的光線騙了我吧？

萊奧諾拉　　是我，曼里科！

{ 萊奧諾拉　　我的曼里科！
 曼里科　　　喔！我的萊奧諾拉！

曼里科　　　啊！這是應允、是憐憫
　　　　　　神啊！真的會在我殞命前賜我這麼大的歡喜？

萊奧諾拉　　你不會死的，
　　　　　　我是來救你！

曼里科　　　什麼？救我？真的嗎？

萊奧諾拉　　永別了！
　　　　　　不要遲疑！
　　　　　　動作快！快走！

曼里科　　　妳不一起走嗎？

萊奧諾拉　　我必須留下！

曼里科　　　留下？

LEONORA Deh... fuggi!

MANRICO No!

LEONORA Guai se tardi!

MANRICO No!

LEONORA La tua vita!

MANRICO Io la disprezzo!

LEONORA Parti! Parti!

MANRICO No!

LEONORA La tua vita!

MANRICO Io la disprezzo!
Pur... figgi o donna... in me gli sguardi!
Da chi l'avesti?
Ed a qual prezzo?
Parlar non vuoi? 🎧 CD 2-21 (50)
Balen tremendo!
Dal mio rival!
Intendo! Intendo!

Ha quest'infame l'amor venduto!

LEONORA Oh! Quant'ingiusto!

萊奧諾拉	嗯⋯⋯ 你快逃！
曼里科	不！
萊奧諾拉	你走晚就不妙了！
曼里科	不！
萊奧諾拉	你得活著！
曼里科	我不惜命！
萊奧諾拉	走啊！快走！
曼里科	不！
萊奧諾拉	你不能死！
曼里科	我絕不貪生！ 關於⋯⋯ 釋放⋯⋯ 妳看著我！ 這是誰的應允？ 還有代價是什麼？ **妳不肯說？** 🎧 **CD 2-21 (50)** 震驚的猜疑一閃而過！ 是我的敵人！ 我知道了！我懂了！ (此處樂團的銅管群強化曼里科震驚憤怒的情緒) 妳這水性楊花的女人出賣了愛情！
萊奧諾拉	喔！對我多麼不公平！

MANRICO Venduto un core che mio giurò!

LEONORA Oh! Come l'ira... oh come l'ira ti rende cieco!
 Oh! Quanto ingiusto... crudel... crudel...

MANRICO Oh! Infame!

LEONORA Sei meco! T'arrendi! Fuggi!
 O sei perduto!
 Nemmeno il cielo salvar ti può!

MANRICO Ha quest'infame l'amor venduto!

LEONORA Oh! Come l'ira... oh come l'ira ti rende cieco!

MANRICO Venduto un core che mio giurò!

LEONORA Oh! Come l'ira... oh come l'ira ti rende cieco!

MANRICO Oh! Infame!

LEONORA Oh! Quanto ingiusto... crudel... crudel...

{
 MANRICO Ha quest'infame l'amor venduto!
 LEONORA Sei meco! T'arrendi! Fuggi!
 O sei perduto! Nemmeno il cielo salvar ti può!
 AZUCENA Ah!

曼里科　　　　出賣了那誓言屬於我的心！

萊奧諾拉　　　喔！憤怒真的…… 真的是蒙蔽了你！
　　　　　　　喔！這不公平…… 殘忍…… 殘忍……

曼里科　　　　喔！不要臉！

萊奧諾拉　　　你別鬧了！快走！快逃吧！
　　　　　　　否則你會沒命！
　　　　　　　連上天都沒辦法救你！

曼里科　　　　妳這水性楊花的女人出賣了愛情！

萊奧諾拉　　　喔！憤怒真的…… 真的是蒙蔽了你！

曼里科　　　　出賣了那誓言屬於我的心！

萊奧諾拉　　　喔！憤怒真是…… 讓你看不見實情！

曼里科　　　　喔！不要臉！

萊奧諾拉　　　喔！這不公平…… 殘忍…… 殘忍……

曼里科　　　　妳這水性楊花的女人出賣了愛情！
萊奧諾拉　　　你別鬧！快走吧！快逃！
　　　　　　　否則會沒命！連上天都沒辦法救你！
阿祖切娜　　　啊！
　　　　　　　(阿祖切娜如搖籃曲般的旋律突然加入情人鬧情緒的氛圍裡，
　　　　　　　形塑一種詭異的情境。)

AZUCENA	Ai nostri monti ritorneremo...
LEONORA	Fuggi! Fuggi! O sei perduto!
MANRICO	Ha...

AZUCENA	l'antica pace ivi godremo...
LEONORA	Nemmeno il cielo salvar ti può!
MANRICO	Quest'infame!

AZUCENA	Tu canterai... sul tuo liuto,
LEONORA	Fuggi! Fuggi! O sei perduto!
MANRICO	Ha...

AZUCENA	in sonno placido io dormirò...
LEONORA	Nemmeno il cielo salvar ti può!
MANRICO	L'amor venduto!

LEONORA	Fuggi! Fuggi! O sei perduto! Nemmeno il cielo salvar ti può!
AZUCENA	In sonno placido io dormirò...
MANRICO	Venduto un core che mio giurò!

LEONORA	Fuggi! Fuggi! O sei perduto! Nemmeno il cielo salvar ti può!
AZUCENA	In sonno placido io dormirò...
MANRICO	Venduto un core che mio giurò!

LEONORA	Salvar ti può!
AZUCENA	Placido io dormirò...
MANRICO	Venduto... un cor...

LEONORA	Salvar ti può!
AZUCENA	Placido io dormirò...
MANRICO	Che mio giurò!

阿祖切娜	我們會回歸到山間林野裡……
萊奧諾拉	逃吧！逃吧！否則你一定沒命！
曼里科	妳……

阿祖切娜	享受過往的安詳與寧和……
萊奧諾拉	天都沒辦法救你！
曼里科	妳這水性楊花的女人！

阿祖切娜	你抱著魯特琴…… 悠悠的唱歌，
萊奧諾拉	逃吧！逃吧！否則你一定沒命！
曼里科	妳……

阿祖切娜	我則在平靜裡睡得安安穩穩……
萊奧諾拉	天都沒辦法救你！
曼里科	妳出賣了愛情！

萊奧諾拉	快逃吧！逃吧！否則你會沒命！連上天都沒辦法救你！
阿祖切娜	我在平靜裡睡得安穩……
曼里科	出賣了那誓言屬於我的心！

萊奧諾拉	快逃吧！逃吧！否則你會沒命！連上天都沒辦法救你！
阿祖切娜	在平靜裡睡得安穩……
曼里科	出賣了那誓言屬於我的心！

萊奧諾拉	沒法救你！
阿祖切娜	睡得安穩……
曼里科	賣了…… 真心……

萊奧諾拉	沒法救你！
阿祖切娜	睡得安穩……
曼里科	妳發誓過！

LEONORA	Nemmeno il cielo...
AZUCENA	Placido io dormirò...
MANRICO	Che mio giurò...

MANRICO *Ti scosta!* 🎧 <u>CD 2-22 (51)</u>

LEONORA Non respingermi!
Vedi?
Languente, oppressa, io manco.

MANRICO Va! Ti abomino!
Ti maledico!

LEONORA Ah! Cessa! Cessa!
Non d'imprecar...
di volgere per me la prece a Dio è questa l'ora!

MANRICO Un brivido corse nel petto mio!

LEONORA Manrico!

MANRICO Donna... svelami... narra...

LEONORA Ho la morte in seno!

MANRICO La morte!

LEONORA Ah! Fu più rapida!
La forza del veleno ch'io non pensava!

萊奧諾拉	天也無法……
阿祖切娜	睡得安穩……
曼里科	妳發誓過……

曼里科　　　　**妳滾開！** 🎧 <u>CD 2-22 (51)</u>

萊奧諾拉　　　別趕我啊！
你看見嗎？
我全身癱軟、疲弱、無力……

曼里科　　　　滾！我鄙視妳！
我詛咒妳！

萊奧諾拉　　　喔！別說！別說！
此刻不可咒詛……
相反的，是要替我向上帝祈禱！

曼里科　　　　一陣不祥穿過我胸臆！

萊奧諾拉　　　曼里科！

曼里科　　　　妳…… 告訴我…… 到底發生什麼事……

萊奧諾拉　　　死神已來到我這……

曼里科　　　　死亡！

萊奧諾拉　　　啊！來得好快！
那毒藥的強度出乎我所料！

MANRICO Oh! Fulmine!

LEONORA Senti... la mano è gelo,
ma qui... qui foco terribil arde!

MANRICO Che festi? O cielo?

LEONORA *Prima che d'altri vivere,* 🎧 <u>CD 2-23 (52)</u>
io volli tua morir...

MANRICO Insano... ed io quest'angelo...
osava maledir!

LEONORA Più non resisto!

MANRICO Ahi! Misera!

LEONORA Ecco l'istante...
Io moro...

{ **LEONORA** Manrico!
 MANRICO Ciel!

LEONORA Or la tua grazia,
padre del cielo, imploro!

CONTE Ah! Volle me deludere, e per costui morir!

曼里科　　　　喔！簡直是閃電！

萊奧諾拉　　　聽我說⋯⋯ 我的手雖冰冷，
　　　　　　　但這裡⋯⋯ 這裡卻如火灼熱！
　　　　　　　（將曼里科的手握在自己的胸口。）

曼里科　　　　妳做了什麼？天啊！
　　　　　　　（樂團表情瞬間柔和，戲劇的情緒也隨之改變。）

萊奧諾拉　　　與其生命交付給別人，　　🎧 CD 2-23 (52)
　　　　　　　寧願至死都是你的人⋯⋯

曼里科　　　　我真瘋了⋯⋯ 才對這樣的天使⋯⋯
　　　　　　　口出詛咒！

萊奧諾拉　　　我撐不住了！

曼里科　　　　喔！真悲慘⋯⋯
　　　　　　　（伯爵進到牢房門口。）

萊奧諾拉　　　是時候了⋯⋯
　　　　　　　我要走了⋯⋯

萊奧諾拉　　　曼里科！
曼里科　　　　天啊！

萊奧諾拉　　　求祢的恩典，
　　　　　　　天上的父，懇求祢！

路納伯爵　　　喔！她想欺騙我，來為他捨命！

LEONORA	Prima che d'altri vivere,
	io volli tua morir...

{ **MANRICO** Insano! Ed io quest'angelo...
 CONTE Ah! Volle me deludere,

{ **MANRICO** osava maledir!
 CONTE e per costui morir!

{ **LEONORA** Prima che d'altri vivere io volli tua morir...
 MANRICO Ed io quest'angelo...
 CONTE Ah! Volle me deludere,

{ **LEONORA** Prima che d'altri vivere io volli tua morir...
 MANRICO Ed io quest'angelo osava maledir!
 CONTE e per costui morir!

{ **LEONORA** Prima che d'altri vivere io volli tua morir...
 MANRICO Ed io quest'angelo...
 CONTE Ah! Volle me deludere,

{ **LEONORA** Prima che d'altri vivere io volli tua morir...
 MANRICO Ed io quest'angelo osava maledir!
 CONTE e per costui morir!

LEONORA Manrico!

MANRICO Leonora!

萊奧諾拉	與其生命交付給別人， 寧願至死都是你的人……

曼里科	我真瘋了！才對這樣的天使……
路納伯爵	喔！她原來是想欺騙我，

曼里科	口出詛咒！
路納伯爵	來為他獻出生命！

萊奧諾拉	與其生命交付給別人，寧願至死都是你的人……
曼里科	而我對這樣的天使……
路納伯爵	啊！原來她想騙我……

萊奧諾拉	與其生命交付給別人，寧願至死都是你的人……
曼里科	我竟對這樣的天使口出詛咒！
路納伯爵	來為他獻出生命！

萊奧諾拉	與其生命交付給別人，寧願至死都是你的人…
曼里科	而我對這樣的天使……
路納伯爵	原來她想騙我，

萊奧諾拉	與其生命交付給別人，寧願至死都是你的人…
曼里科	我竟對這樣的天使口出詛咒！
路納伯爵	她是要為他獻出生命！

萊奧諾拉	曼里科！

曼里科	萊奧諾拉！

{ **LEONORA** Addio... Io moro!
{ **MANRICO** Ah! Ahi misera!

CONTE Sia tratto al ceppo!

MANRICO Madre! Ah madre! Addio!

AZUCENA Manrico! Ov'è mio figlio?

CONTE A morte corre!

AZUCENA Ah! Ferma! M'odi!

CONTE Vedi!

AZUCENA Cielo!

CONTE È spento.

AZUCENA Egl'era tuo fratello!

CONTE Ei! Quale orror!

AZUCENA Sei vendicata!

{ **AZUCENA** O madre!
{ **CONTE** E vivo ancor!

萊奧諾拉	永別了！我走了！
曼里科	啊，唉多悲慘！

路納伯爵　　押他去刑台！

曼里科　　　母親！啊母親！永別了！

阿祖切娜　　曼里科！我兒子在哪？

路納伯爵　　去赴死了！

阿祖切娜　　啊！等一等！聽我說……

路納伯爵　　妳自己看！　（伯爵指示阿祖切娜看牢房外的行刑。）

阿祖切娜　　天哪！

路納伯爵　　他死了！　（樂團表情瞬間凶狠，揭露猙獰的事實。）

阿祖切娜　　他就是你親弟弟！

路納伯爵　　他！這令我膽寒！

阿祖切娜　　妳的仇報了啊！

阿祖切娜	母親哪……　　　（喊完這句話後瘋狂慘笑或倒地暴斃！）
路納伯爵	而我卻仍在活！　（驚慌恐懼、理智盡失！）

（落幕，全劇終。）

後記

戲劇是歷史的暗喻

　　阿祖切娜最後失去理智狂囂：「妳的仇報了啊！母親哪……」不知是報了母親仇恨的痛快？還是失去乖順兒子的悲哀！畢竟仇恨是玉石俱焚的兩面刃，操這把刀的結果必然渾身是傷！

　　本書〈豔陽下的阿波羅〉一文曾提及，歌劇《遊唱詩人》所根據的，是西班牙劇作家古鐵列茲的話劇劇本《遊唱詩人》，而這部話劇主要想傳達的其實並非單純的為母報仇或兒女情長，話劇《遊唱詩人》主要傳遞的隱喻還包括阿拉貢王朝政爭的結果。那就是，最後被哥哥殺掉的曼里科所象徵的烏哲爾伯爵在歷史上叛變失敗，被斐迪南一世一舉殲滅、摘除官爵領地。因此在歐洲文化史上，當有人提到「不幸的詹姆士」時，指的就是在阿拉貢王朝政爭中落馬的烏哲爾伯爵，因為烏哲爾伯爵的封位就是詹姆士二世。

　　這齣歷史意味濃烈的話劇結合威爾第的旋律後氣力萬鈞，二元平面瞬間變 3D 立體，驚悚更驚悚、悲哀更悲哀，音樂的魔力一箭射進人心，比其他藝術類型的感染力更快速更直接！

美使人淨化、悲劇使人淨化

　　歌劇《遊唱詩人》1853 年 1 月 19 日在羅馬阿波羅劇院首演後廣受歡迎，樂評幾乎一面倒讚嘆威爾的創作功力更勝以往！然而，仍舊有少數嘀嘀咕咕的雜音認為威爾第這齣歌劇實在死傷太重！彷若將痛苦直灌聽眾們的胸臆裡！關於這點，早已看破生死疆界的作曲家淡定回應：「難道人生不是就關乎死亡嗎？」大師的大哉問，令眾人靜默沉寂……。

　　哲學家亞里斯多德曾說：「美使人淨化、悲劇使人淨化。」欣賞這樣一齣宏闊的戲劇作品，不僅可以洗滌心靈，更可以引領思緒飛越千山萬水，跨過時空去旅行！期盼愛樂人在反覆熟悉此劇的過程裡覓得屬於自己的解讀和看法，也希望讀者們將來因緣俱足，能造訪台伯河畔的不朽阿波羅！

附錄　名詞對照

三畫 - 四畫

巴比耶利　　　　　　Fedora Barbieri，1920-2003
巴達雷　　　　　　　Leone Bardare，1820-1874
巴爾巴亞　　　　　　Domenico Barbaja，1777-1841
〈小坎佐拉〉　　　　*Canzonetta*
〈小聲點！小聲點！〉　*Zitti Zitti*

五畫

卡羅素　　　　　　　Enrico Caruso，1873-1921
卡拉揚　　　　　　　Herbert von Karajan，1908-1989
卡拉絲　　　　　　　Maria Callas，1923-1977
卡馬拉諾　　　　　　Salvadore Cammarano，1801-1852
卡斯泰洛　　　　　　Castellor
卡洛斯三世國王　　　Carlos III，1716-1788
史帝法諾　　　　　　Giuseppe di Stefano，1921-2008
皮亞韋　　　　　　　Francesco Piave，1810-1876
古鐵列茲　　　　　　Antonio Gutiérrez，1813-1884
《卡斯佩協議》　　　*Compromiso de Caspe*

六畫

多洛米蒂山脈　　　　Dolomites
《西西里晚禱》　　　*Les vêpres siciliennes*
《安魂曲》　　　　　*Requiem*

七畫

貝里尼　　　　　　　Vincenzo Bellini，1801-1835
《弄臣》　　　　　　*Rigoletto*
《杜蘭朵公主》　　　*Turandot*

八畫

阿米里亞托	Marco Armiliato，1967 -
阿瓦列茲	Marcelo Álvarez，1962-
阿波羅劇院	Teatro Apollo
阿拉貢王朝	Reino de Aragón，或譯為亞拉岡王朝
阿爾方所一世國王	Alfonso I de Aragón，約 1073-1134
阿雷格里	Gregorio Allegri，1582-1652
阿爾哈費里亞宮	Palacio de la Aljafería
帕內雷	Rolando Panerai，1924-2019
拉德瓦諾夫斯基	Sondra Radvanovsky，1969-
佩里拉	Pelilla
佩萊蒂耶劇院	Salle Le Peletier
佩格拉劇院	Teatro della Pergola
《阿奇拉》	*Alzira*

九畫

威爾第	Giuseppe Verdi，1813-1901
後伍麥亞王朝	Califato de Córdoba，約 929-1031，或譯「後奧米亞王朝」、「後倭米亞王朝」
《為愛而聲》	*Maria by Callas*

十畫

泰法	Taifas
索列拉	Temistocle Solera，1815-1878
烏哲爾伯爵	Jaime II de Urgel，1380-1433
桑克蒂斯	Cesare De Sanctis，生年不詳 -1881
《唐喬望尼》	*Don Giovanni*
《馬克白》	*Macbeth*

十一畫

曼陀鈴	mandolino
麥克維卡爵士	Sir David McVicar，1966-

國家圖書館出版品預行編目 (CIP) 資料

威爾第歌劇遊唱詩人導賞與翻譯 / 朱塞佩. 威爾第作曲 ; 薩瓦
多雷. 卡馬拉諾 , 里奧內. 巴達雷劇本 ; 連純慧導賞. 翻譯.
-- 初版. -- 臺北市 : 連純慧, 2021.01
　　面 ;　　公分. -- (歌劇藝術系列 ; 1)
　譯自 : Verdi : *Il Trovatore*
　ISBN 978-957-43-8288-0（平裝）

1. 威爾第 (Verdi, Giuseppe, 1813-1901)　2. 歌劇　3. 劇評

984.6　　　　　　　　　　　　　　　109017897

威爾第歌劇遊唱詩人導賞與翻譯　歌劇藝術系列 1

作曲	朱塞佩・威爾第
劇本	薩瓦多雷・卡馬拉諾 和 里奧內・巴達雷
作者譯者	連純慧
總編輯	姜怡佳
美術編輯	德馨慧創
校稿	林大正
攝影	連純慧、姜怡佳
圖片授權	Shutterstock、Freepik
發行人	姜怡佳
出版	連純慧
地址	100 台北市中正區鎮江街 7 號 3 樓之 4
電話	(02) 2321-7680
網址	http://fluteliza.idv.tw/blog
電子信箱	collin.chia@gmail.com
法律顧問	智呈國際法律事務所 謝富凱律師
著作權顧問	謝富凱律師
經銷代理	白象文化事業有限公司
	412 台中市大里區科技路 1 號 8 樓之 2（台中軟體園區）
	出版專線: (04) 2496-5995　傳真: (04) 2496-9901
	401 台中市東區和平街 228 巷 44 號（經銷部）
	購書專線: (04) 2220-8589　傳真: (04) 2220-8505
印刷	基盛印刷工場

初版一刷: 2021 年 1 月
定價: 新台幣 400 元
ISBN: 978-957-43-8288-0